U0046664

天堂潛水員

尋找新挑戰，
看看自己的靈魂
是否還在

章英傑 著

Paradise Diver

Contents

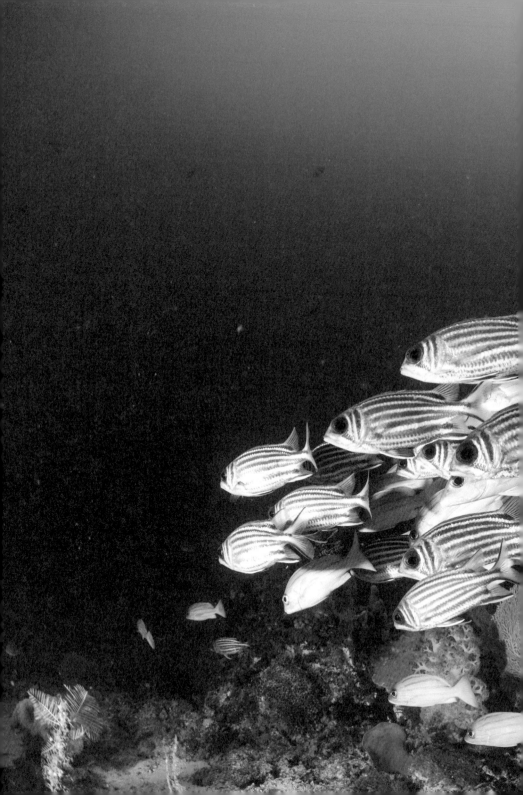

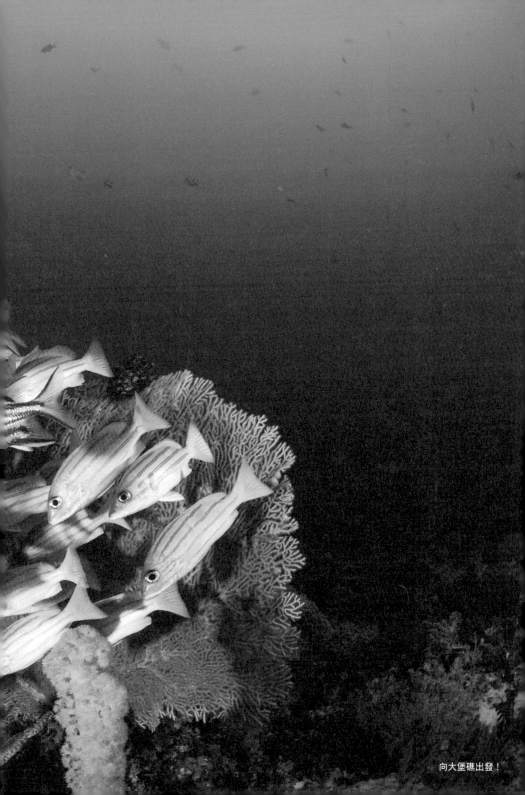

向大堡礁出發！

序

"Everybody, welcome to Great Barrier Reef. Today I am your instructor.

My name is Jason Cheung. I come from Hong Kong ……"

這兩句話對大家而言可能只是簡單的英文個人介紹，沒有什麼複雜的詞彙，亦可能很多人也試過這樣介紹自己。但對從來沒有用過英文溝通、沒有用英文介紹過自己的我來說，這句話是人生的轉捩點——在澳洲昆士蘭上的大堡礁首次介紹自己的潛水工作。

揹上背包，買張單程機票，脫離香港繁忙的工作及擁擠的地下鐵，退出響個不停的訊息群組，從筆電刪除公司的電子郵件帳號……是不是做齊以上的事，就是所謂的「出走」，現在流行的「辭職旅行」？

3 年前的某一天，誤打誤撞在網路上申請了澳洲打工度假，雖然只是一時興起，但沒料到批核時間比借貸公司還快，前後只花不到 3 天。當時前往的意願只佔 1％，不過 2 星期後，我毅然地辭去工作，離開待了近 5 年的公司。因為資金有限，我買了 3 張廉價機票，最終目的地是澳洲昆士蘭的凱恩斯（Cairns）。

　　從訂購機票到出發日不到一個月，記得當天從香港起飛，經過幾天的車船加上徒步，並且在機場露宿 2 天後，去了一個比香港夏天更炎熱的地方。當時口袋中只有不到 4 千港幣，心裡不禁懷疑自己究竟是「出走」還是「被趕走」。過了差不多一個月，仍然找不到工作，不論是清潔工、導遊還是工廠均無一回覆。我心想，大概是出走的人比我想像的要多，且走得比我快吧！

　　會選擇凱恩斯這個地方，或許是因為它是大堡礁的所在地，而為何對大堡礁情有獨鍾？就不得不提到年少的那段日子。

那時，因對大海抱著強烈好奇心，進而考取了潛水
助理教練執照。可是，潛水助理教練在一個潛水店比
食肆還要多的凱恩斯來說，根本毫無用武之地。一星
期過去，在 4 千港幣所剩無多的時候，不知是物極必
反還是發出的海量求職信起了作用，終於有一間潛水
店提供了面試機會。那時我心想，即使是清潔打掃、
斟茶遞水也無妨，只要有薪水就好。

不料，靠著一半港式英語，一半肢體語言，介紹了
半天才發現得到的原來只是一個「教練實習機會」。
何謂實習？就是沒有薪水，只有船宿及膳食，在連一
塊錢車馬費都沒有的情況下度過整整 50 天，換來的
只是一個「實習機會」，但卻是一個真真正正可以免
費考取潛水教練資格的機會。

50 天的大堡礁生活，只有 4 ～ 5 天的假期，簡單來
說就是比香港工作更加刻板。

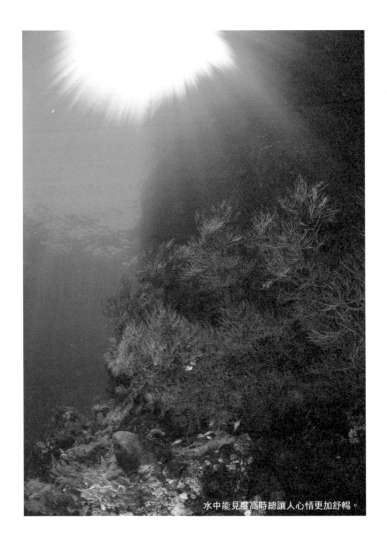

水中能見度高時總讓人心情更加舒暢。

05:30 起床

打掃全船

第一次下潛，打掃全船

早餐

第二次下潛，打掃全船

午餐

第三次下潛，打掃全船

第四次下潛，打掃全船

晚餐

第五次下潛，打掃全船

09:00 休息

　　不放棄地度過這 50 天非人生活，再接受 2 個星期朝九晚五的教練課程，緊接著是一星期的地獄式考試。非常幸運地，我最後換到了一張可以通行全球的潛水教練執照及大量經驗。不過，當所有人都以為我終於熬出頭，可以繼續往上爬的時候，我卻選擇了第二次出走──澳洲西部的伯斯（Perth）。

伯斯除了澳洲本土居民外，可算是世界各地前來打工度假者最多的地方。由於朋友已經為我找到一份農場工作，我在抵達的第二天就開始上班。農場的工作比香港任何一樣職業都還要辛苦，每天須保持彎腰下跪的姿勢最少 8 小時，甚至是 10 小時，一天休息 30 分鐘，還得承受日曬雨淋以及接近 20 度的溫差，每週工作 6 天甚至 7 天。

我曾經問過自己：為什麼要這麼辛苦地到澳洲來？之前是由東澳飛到西澳，現在又由西澳飛返東澳，就像候鳥吧！

不久後，我又萌生了出走的念頭，嘗試發求職信到其他國家。一天，馬爾地夫的潛水店傳來了面試通知，只花了幾天就談妥，回港整理半個多月，一星期後我便衝往擁有「天堂」美譽的馬爾地夫（Maldives）。

　　先定「天堂」是馬爾地夫的簡稱，我想沒有太多人會反對吧？既省字又貼切。而「天堂」的工作究竟是怎麼樣的呢？每天與陽光和海水為伴，客人不是俊男明星就是美女模特兒？老實說，「天堂」的工作的確比澳洲清閒，每日的「汗水度」應該改為「海水度」，但下潛次數沒有澳洲實習時瘋狂，每天最多 3～4 次左右。10 年的潛水經驗，加上在大堡礁的密集訓練，在馬爾地夫不到 2 個月我已成為了老手。

　　在這裡每天不是教學，就是帶領有執照的潛水員出海下潛，空閒時則隨著好奇心在周圍探究一番或是對著太陽放空。和之前的生活不同的地方在於住宿，「天堂」裡酒店的規劃是一島一酒店，每位員工的食、住、訓、排都是在島上，假期一星期有一天，大家習慣將難得的假期累積起來，等到有 10 天或 8 天才一口氣離島放鬆一下。當地的員工多數會返回家鄉與親朋好友見面，而像我這樣的外地勞工，則是回到大城市逛逛或者到鄰國旅行。

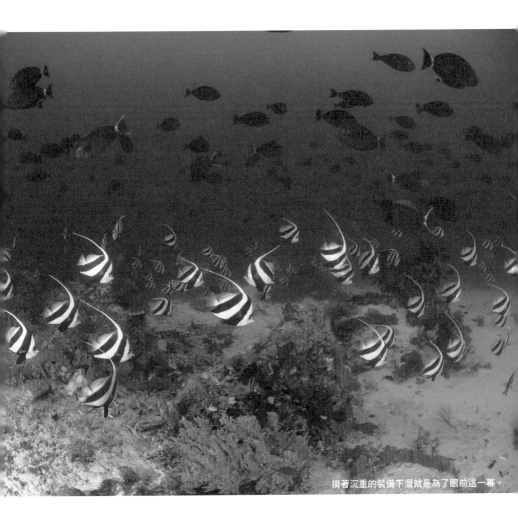

揹著沉重的裝備下潛就是為了眼前這一幕。

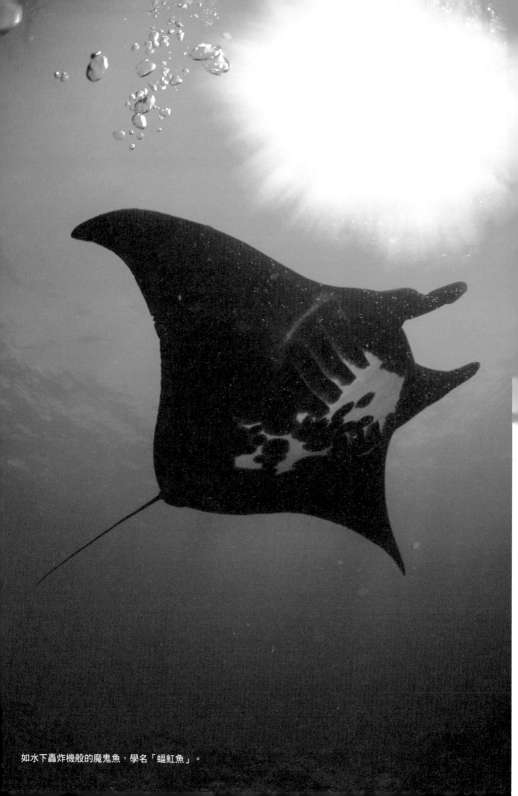

如水下轟炸機般的魔鬼魚，學名「蝠魟魚」。

工作的合約為期一年，過得比我預期快，當然這一年的充實程度，可能比之前在香港工作 5 年還要精彩百倍。遇到從不同國家來的學生或旅客，也比想像中還要多，對我的人生有很大的幫助。

　　「天堂」旅程完結時，正是香港的暑假，我下定決心回鄉憑著自己所學做點事業，開設私人潛水教授，獲得了不錯的成績。我心想：今天我腳踏的又是最初的起點「香港」，不同的是我現在做的和計劃的，是我喜歡的工作。這 3 年內我算是出走過、出走完，還是未曾出走過？

　　我希望我還沒出走過，還有更精彩的人生在前面等著我。

天堂潛水員
ParadiseDiverHK

充滿挑戰的
潛水工作與海底奇景。

潛水真真正正改寫了我的人生，
改寫了我的未來。

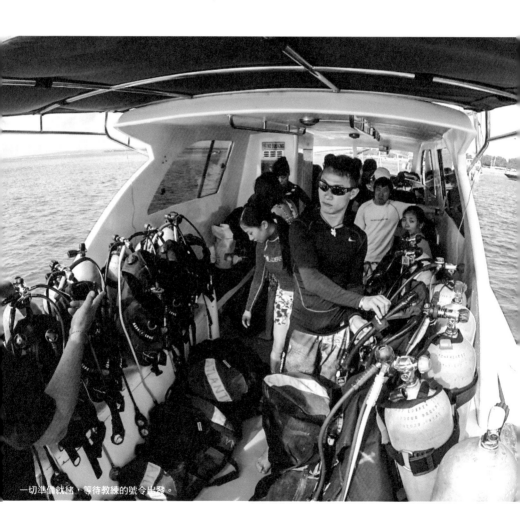

一切準備就緒，等待教練的號令出發。

　檢查氣樽，裝備穿戴整齊，套上蛙鞋，BCD[1] 充滿一半空氣，半開揚式地坐在船邊，口中咬著調節器[2]，一手按著面罩，一手把腰間的鉛帶及空壓錶按住，確保所有東西都緊貼在身邊。一個深呼吸，以後滾翻（Back Roll）[3] 姿勢翻滾下水。一片蔚藍海水，加上在水下的無重狀態，彷彿置身太空中，同行的還有我的兩位學生，一位當地帶路的潛水長 Sukra。

　我們帶著半期待半緊張的心情跟著 Sukra 下潛，其中一名學生因為經驗不是太豐富，耳壓平衡需要多點時間，我在一旁照顧，另一位則由 Sukra 帶領。他們迫不及待要趕快下潛，幸好水下能見度佳，我可以一邊照顧學生一邊跟著他們。

　不到 5 分鐘，Sukra 就拉著我們示意停留在此，水深大概 8～9 米左右，並示意我們動作盡量不要太大，也不要打腿，自己調節呼吸保持懸浮在該水深，以免嚇走我們期待已久的海底生物。

　　兩位學生浮浮沉沉，總算保持好中性浮力[4]，正負深度也不到 1、2 米。我們這一組包括我在內的 3 個潛水員，把所有的相機、攝影機都朝向同一個方向。過了幾分鐘，眼前雖然看不見，但傳來了 Sukra 用鐵棒敲打鋁氣樽的咚咚聲，意味著大怪獸要出現了！我睜大眼睛，集中注意力，慢慢地，我發現那龐然巨物出現在遠處，優雅地拍著扇型的鰭，幼長鞭狀的尾刺加上血盆大口，我百分之百肯定那便是我們一直期待的「鬼蝠魟」（Manta Birostris，統稱魔鬼魚）。

　　我目不轉睛地盯著那隻平時只有在 Discovery 頻道才能看到的魔鬼魚，其身長至少有 4 米，寬度約 3 米，背面是深黑色的，以便吸收陽光；下方鰓孔部分，則為米白色帶斑點。牠像揮動翅膀般優雅地「飛」過來，盤旋在一個細小的珊瑚礁上，我按下攝錄機的按鈕，仔細觀察著牠的動態。盤旋在珊瑚礁上的魔鬼魚，就像站在演唱會的舞台中央，如果算上在我們對面珊瑚礁的潛水員，加起來應該有 20 多位觀眾在欣賞這場精彩絕倫的表演。

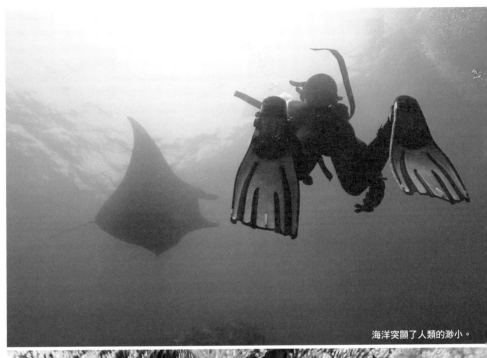

海洋突顯了人類的渺小。

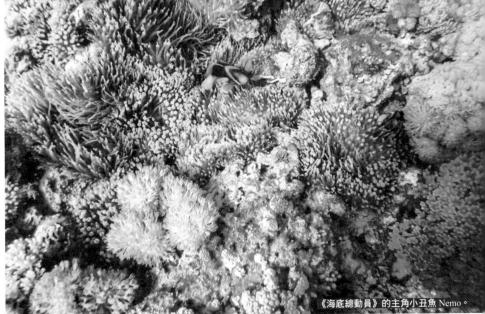

《海底總動員》的主角小丑魚 Nemo。

　　過了幾分鐘，表演嘉賓陸續登場，從我們的身旁四面八方地「飛」出來。而當我正在拍攝左方遠處的一隻魚時，突然發現我被一團黑影包圍，原想應是烏雲或是船隻在水面遮住了陽光吧！抬頭一看，卻是一張巨大的「阿拉丁飛毯」正從我頭頂慢慢飛過。我穩住自己，輕輕拉動一下身旁的學生，連呼吸也小心翼翼

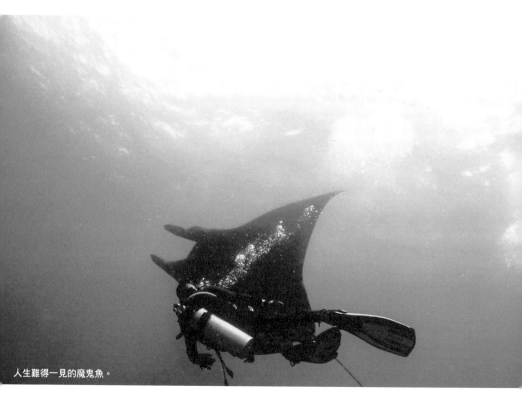

人生難得一見的魔鬼魚。

「Mask ON, Regulator ON!」 學生自創的魔鬼魚手勢？

的，生怕魔鬼魚被我們嚇走，當時可能只是短短的半分鐘，但放慢的時間讓這張「飛毯」在我們頭頂彷彿飛了半個世紀。

對比有一億多年歷史的魔鬼魚，人類在自然界中真的非常渺小。2015 年 2 月 21 日，這是我在印尼藍夢島帶潛水團的際遇，我的職業正是香港的潛水教練。

香港這塊小小的土地，位處台灣西南方，三面環海，屬於亞熱帶氣候區，四季分明，適合潛水的季節約為 5 月～ 10 月之間，其他日子因水溫太冷而不宜下潛，所以大部分人應該都沒有想過在香港當一位全職潛水教練吧！

但為什麼香港還是有不少潛水中心呢？其實知名的潛水店，教練也多以兼職為主，於週末進行教學。其次，香港的潛水店也會在海外上課、潛水旅行，還有裝備販售、保養維修等以維持收入並穩定客源。所以要在香港找到一間全年運作的潛水中心不難，但要在香港找一名全職潛水教練卻非常不容易。

香港潛水事業可能比其他亞熱帶地區發展得慢，雖然臨海但海水污染嚴重，有「東方之珠」美譽的維多利亞港，或是多次榮獲「全球最佳機場」及建築設計獎項的香港國際機場，也是其海水污染的罪魁禍首。因此香港雖然三面環海，但可以下潛的地方並不多，只有一些遠離喧囂的海岸能讓各潛水人士大顯身手，或是供我們這些潛水教練當作潛水教室，如西貢的海下灣、牛尾海、龍蝦灣、東北部的東平洲、赤洲等，皆是不錯的潛友聚點。

另一方面，應該也有很多人認為香港可以潛水，但海底景色的可觀性趨近於零吧！多年前曾有位知名的

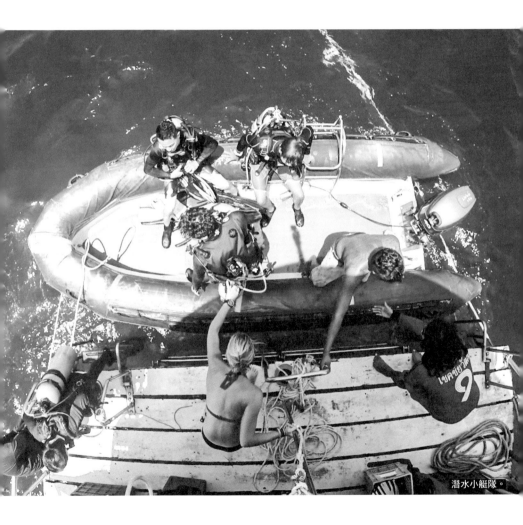

潛水小艇隊。

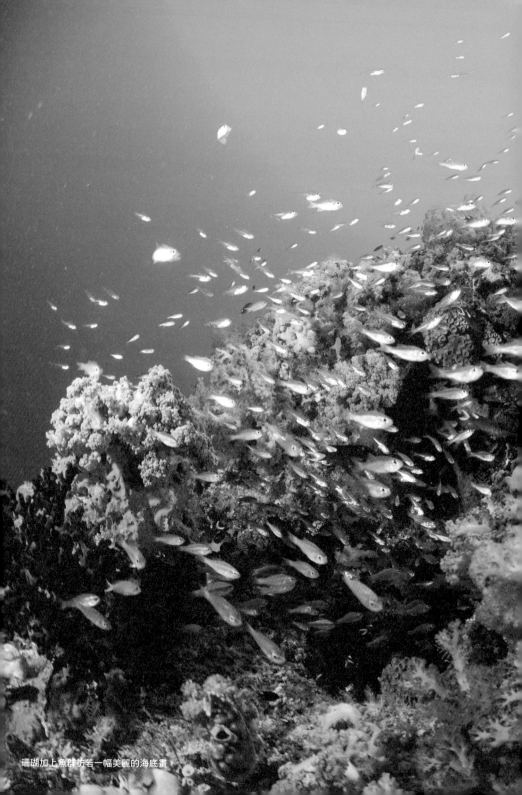

珊瑚加上魚群彷若一幅美麗的海底畫。

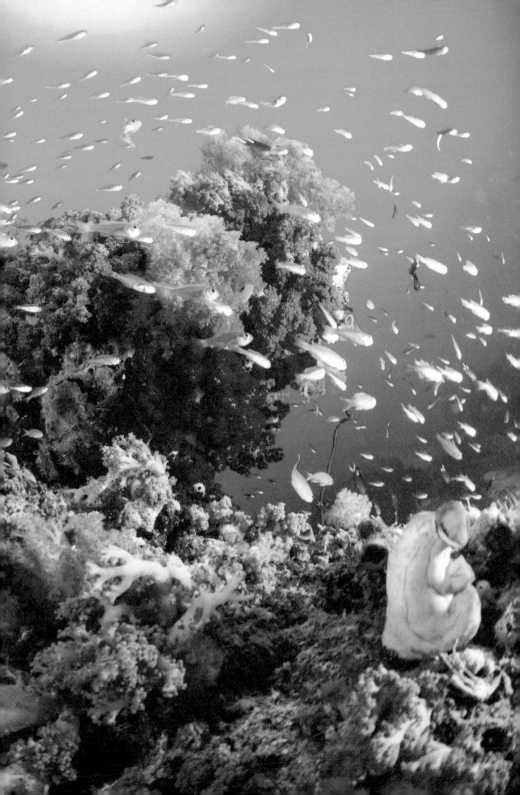

潛水時也不忘自拍記錄。

潛水教練在 CNN 訪問中提及：「香港雖沒有世界級的潛水環境，但卻充滿了挑戰性與海底美景。」經歷過無數次的填海計劃，現在香港海域雖不如澳洲大堡礁般偉大，沒有馬爾地夫水下的美境，更沒有加勒比海魚類的繁盛，但香港的海灣也埋藏著不少「寶藏」。例如《海底總動員》的首領小丑魚、奇特的八爪魚、石頭魚、豆丁海馬、獅子魚、石斑等，以及一些稀有的海洋生物，都有機會在香港水域找到。而「挑戰性」

水溫 22 度時的裝束。

水溫 28 度時的裝束。

就是形容香港水質既負面又樂觀的形容詞，因為海床泥沙淤積，影響水中能見度，但不致於不能下潛。

我的工作範圍是教授潛水、頒發執照、導潛，以及舉辦潛水旅行等，以香港為主，外地為輔，有時候更會舉辦一些潛水活動，如海灣清潔、提拔潛水實習生、參與講座，或接受傳媒訪問等。

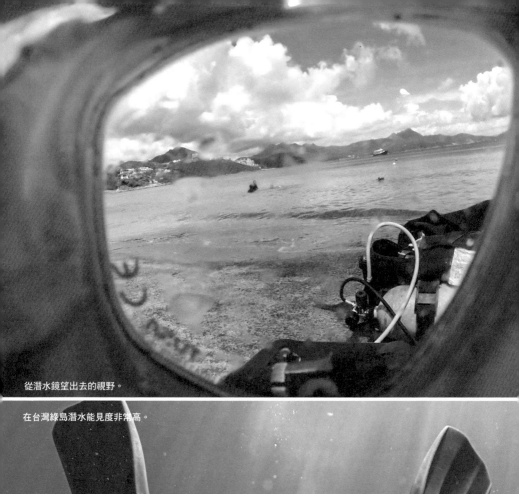

從潛水鏡望出去的視野。

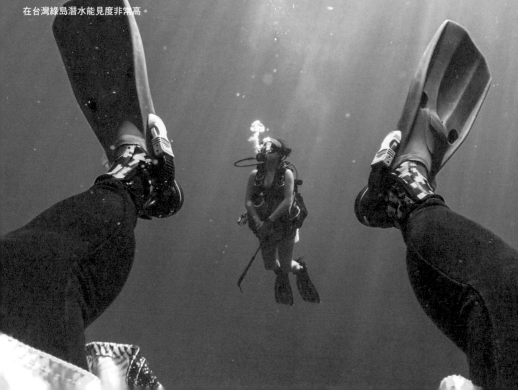

在台灣綠島潛水能見度非常高。

潛水課程我所屬的是 PADI（Professional Association of Diving Instructors），為一世界性的水肺潛水訓練機構，每種潛水課程內容都是以 PADI 為中心，知識學習、技巧實踐，再搭配教練的個人經驗傳授。此外，我是 PADI 中的名仕潛水員訓練官（MSDT，Master Scuba Diver Trainer），級別是可以頒發潛水證照的專業教練等級。潛水員只要熟練課程中所有的知識和技巧表現要求，並且符合該課程所有的規定，就可以獲頒該課程的證書。

而導潛可算是水下的導遊，有時候一些考獲潛水執照的潛水員，因為平常沒有閒暇潛水而生疏了，或是想有個教練在旁帶領，放心享受潛水樂趣，我都會擔任導潛一職。從下水前的提示、水中帶領，到離水後的簡報分享，以當中值得表揚及有待改善的地方，鼓勵他們繼續潛水，享受潛水帶來的喜悅。

　　冬季的大部分時間，我會舉辦潛水旅行，因為在香港的教學時間主要以夏天為主，如果要在夏天以外的季節潛水，就會到其他地區如菲律賓、印尼、台灣、泰國、澳洲等，學生們既可以學習，又可在當地旅行。另外，我也會召集一些潛水員，在公眾海灣下潛並進行水下清潔活動，既可以潛水又能投身環保，大多只收取租用裝備的費用及車馬費，希望大家為地球盡一分微薄之力。

【註解】

1：浮力控制裝置，是一個可充氣膨脹的氣囊，藉以調整潛水員的浮力。
2：潛水員的呼吸裝置，功能是調節及輸送水肺氣樽內的高壓空氣。
3：潛水員因船身細小且較接近水面，而以坐姿背滾的方式入水。
4：一件物體在水中不浮也不沉，即稱之為中性浮力。

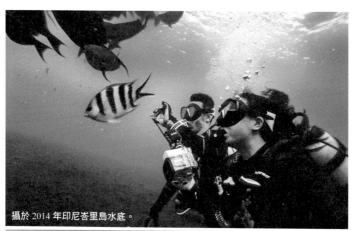

攝於 2014 年印尼峇里島水底。

團隊們帶著笑容結束潛水工作。

追夢到澳洲。

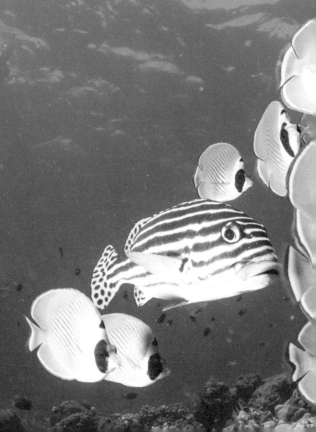

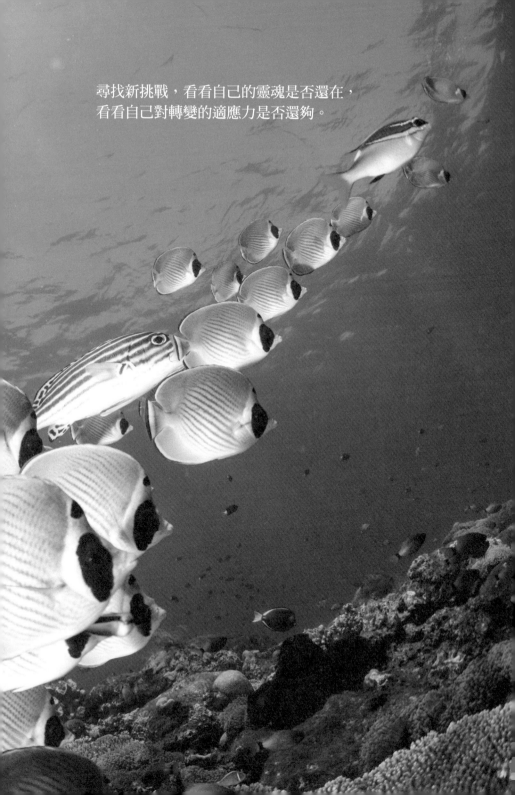

尋找新挑戰，看看自己的靈魂是否還在，
看看自己對轉變的適應力是否還夠。

澳洲黃金海岸

2013 年 1 月 9 日，是我人生中第一次離開亞洲，也是改寫了我人生的一天。

澳洲簡單來分，可分為以伯斯為主的西澳，和以昆士蘭（Queensland）及新南威爾斯（New South Wales）為主的東澳。而黃金海岸（Gold Coast）正是位於昆士蘭及新南威爾斯兩省之間，所以大部分人前往東澳多以黃金海岸做為出入口城市，我也不例外。但黃金海岸只是我轉機的一個地點，我真正的目的地是澳洲東北邊，也是著名的大堡礁（Great Barrier Reef）所在地──凱恩斯。

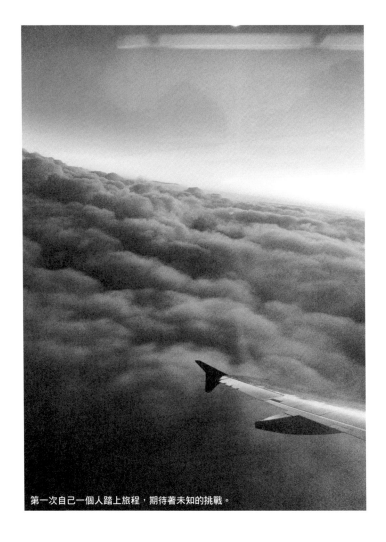

第一次自己一個人踏上旅程，期待著未知的挑戰。

我的 90 公升背包。　　備妥證件準備展開旅行。

　　出發那天是下午的航班，剛好和家人喝過午茶就可以出發，記得當天除了老爸外，所有人都主動來送機，還有之前工作的戰友。雖然是一趟沒有時限的旅程，但我依舊不改我背包客的原則，只帶上一個 90 公升的背包及小側袋，當中大部分是我的潛水裝備，口袋也只有不到 2 萬元臺幣的澳幣，心裡不禁懷疑自己究竟是出走還是被趕走的。

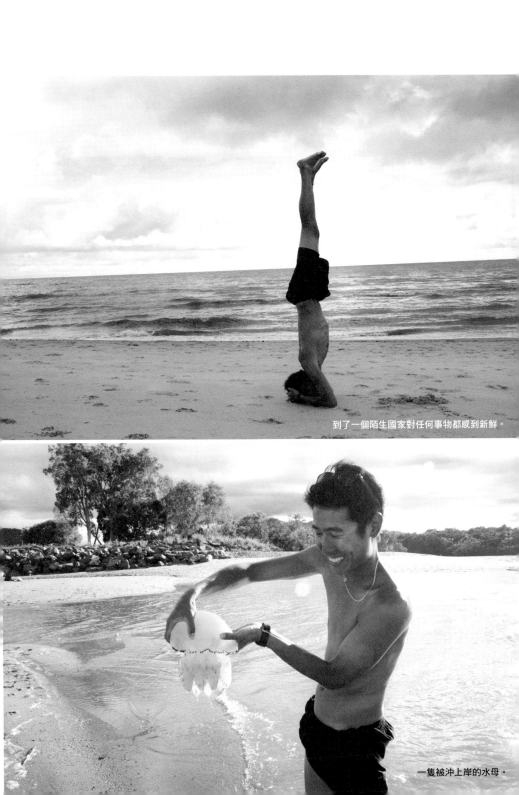

到了一個陌生國家對任何事物都感到新鮮。

一隻被沖上岸的水母。

改變人生的機會

　　轟隆一聲，只聽廣播道：「Thank you everyone! You have arrived at Cairns⋯⋯」

　　我在飛機著陸的那一刻醒來，眼前已然是凱恩斯國際機場，就像平行時空一般，閉眼前是黃金海岸，睜開眼又是另一個地方——

　　一個比香港夏天還熱的城市。經過行李輸送帶，揹上巨型背包後，旅程正式展開。跳上機場巴士，目的地是凱恩斯的市中心。

　　凱恩斯為澳洲的旅遊勝地，不過市中心比其他鄰近

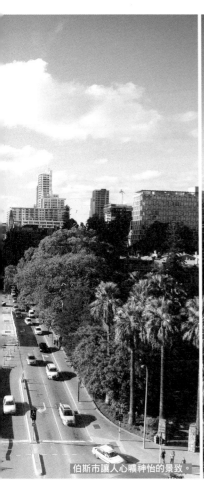
伯斯市讓人心曠神怡的景致。

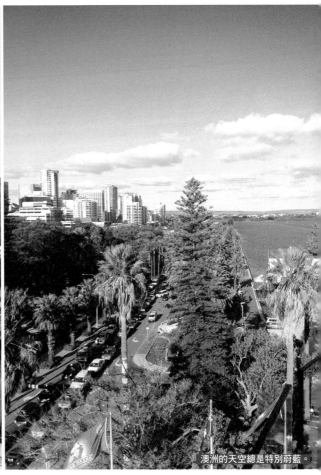
澳洲的天空總是特別蔚藍。

的城市小，可說是澳洲唯一一個不用開車生活也相當便利的城市。此外，凱恩斯旅遊業非常發達，除了有大堡礁外，也是澳洲東北邊最方便的一座城市。澳洲正北邊還有一座城市名為達爾文（Darwin），但天氣比凱恩斯炎熱，夏季氣溫有時高達 40 度，因此發展沒有凱恩斯迅速。大部分旅客到澳洲的第一個目的地都是凱恩斯，特別是日本及韓國遊客。

這座城市富有各國特色，對於打工度假的外國人而言，大致有以下 3 種住宿選擇：

分租房（Share House）：打工度假時比較普遍的一種住宿

在澳洲時我也曾到農場打工。

在伯斯市旅遊時遇上了當地的嘉年華。

伯斯獨具特色的街頭。

選擇，指有房東管理的一棟平房，以分租形式租給住客，多以 2 人同房。而房子裡的廚房、洗手間、客廳等都是共用的，大家有權享用，也有責任清理。

青年旅舍（Hostel or Backpacker）：比較便宜的選擇，有時只要幾塊錢澳幣就可以享有一晚住宿，但環境相對較差，且多是 6 人或 8 人一房，甚至有些是一房 10 ～ 30 幾人，五湖四海或聯合國的情況隨處可見。好處是非常容易結交到來自世界各地的新朋友，讓旅程增添不少色彩。

打工換宿：如同字面的意思，指以打工方式換取住宿或膳食，工作地點多在偏遠的農場，好處是打工者可以省去不少住宿費、膳食費和車馬費。

我在澳洲選擇了住分租房，因為我實在應付不來八國聯軍的情況，也無法接受沒有工資的勞動。

安頓後我第二天就開始找工作，經過幾次的石沉大

實習前須備妥一張船上健康證明

海，終於獲得了一間潛水店的面試通知。這間潛水店在凱恩斯可說是歷史最悠久的一間，也相當受好評，但地點不在市中心鬧區。

面試當天，主持面試的是一位法國籍的課程總監（Course Director），坐下後我開始自我介紹，不過他表明了「助理教練」不是他們需要的人才，向我介紹了一個工作實習 50 天的教練班及教練考試。這是一個「教練實習計畫」，何謂實習？就是沒有薪水，只提供住宿及膳食。所謂住宿就是和學生出海時度過的三天兩夜船宿，膳食則為每天 3 餐在船上享用的伙食。基本上沒有其他的開銷，所以如果我能夠撐過這 50 天的大堡礁生活，那麼教練班及所有教練考試費就一塊錢也不用付了！

既然沒有選擇的權利，更沒有伯樂指點，那麼就坦然接受上天的安排並心存感激吧！離開前課程總監給了我一大堆文件，包括船上工作知識、工作安全手冊、教練守則、緊急程序、合約等，並且要提供適合船上工作的醫生證明，以及完成一次完整的急救課程。

待在澳洲 8 個月期間唯一一次 DayTrip。

長時間待在船上，突然不習慣陸地生活。

教練實習計畫

　工作的第一天，因為潛水店距離住宿處是徒步可抵達的距離，我便充分利用了這個優勢，在吃過幾塊麵包後出發。

　7點整我剛好到達潛水店，店面看起來還沒開始營業，我伸手輕輕推開了一扇門，才發現裡面已經有7、8位教練正在進行準備工作：有的準備將自己的潛水裝備運到船上、有的在安排船上幾天的流程、有的正在把潛水氣樽充滿或檢查是否足夠。負責這次三天兩夜行程的總教練是一位日本資深教練，他安排我先不用處理潛水裝備方面的工作，只要幫忙搬運即可。

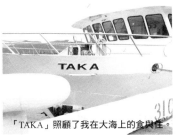

我在這艘船上生活了 50 多天。　「TAKA」照顧了我在大海上的食與住。

　　每一次出發都是以三天兩夜為基礎,所以要準備好充足的食物。船上大概有 8 ～ 10 位教練,1 位船員、2 位廚師、2 位船長,10 ～ 30 多名學生,還有一些已取得執照的潛水員。準備完成後我們便開始把所有東西搬到兩架小型貨車上,運到凱恩斯最繁忙的碼頭「The Pier」上船。

　　我先介紹一下 3 天中大概的流程吧!首先,我們會先登上一艘能容納 80 人的豪華船「Sea Quest」,船上已配齊所有的潛水裝備、打氣設備、乾糧等,搭載的客人可以分為 3 類:第一類是參加「一日遊」的旅客,當中大部分人沒有潛水執照,多是參加潛水體驗;第二類也是沒有潛水執照,單純想享受一下陽光與大海,當日下海浮潛;最後一類則是參加了三天兩夜潛

水團，有的是已有執照的潛水員，有的是來考潛水執照，且已接受過平靜水域課程訓練。

這艘船每天出發，當天來回，主要是提供一日遊的旅客享受整天的旅程，有的潛水，有的浮潛，每天約下午 6 點就會回航。此外，這艘船還有另一個用途，就是搭載潛水員到大堡礁上的另一艘潛水船「TAKA」，讓他們可以進行三天兩夜的潛水旅程，甚至長達七天六夜。

「TAKA」是首屈一指、長期留守大堡礁的潛水船，潛水船的意思不是指它可以下潛，而是它具有潛水裝備及氣樽打氣功能，是專門為潛水活動打造的船，只負責環繞大堡礁各個潛點。

跟著團隊登上 Sea Quest 後，我協助做了一些搬運工作，因為大部分食物及用品都是要待到下午和TAKA 交接時再送到船上，所以我也被安排去幫助沒有潛水執照的旅客選擇合適的潛水裝備。

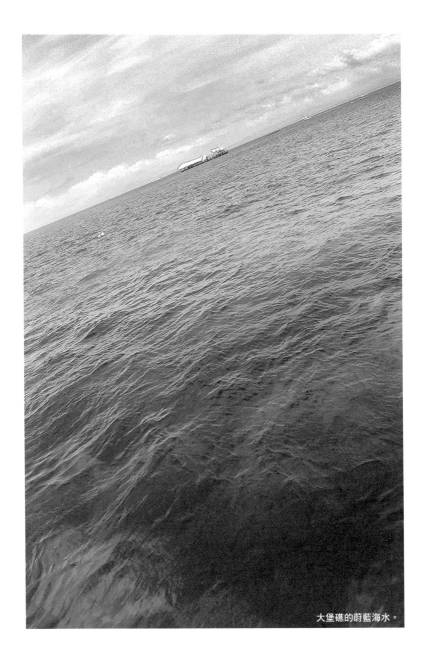

大堡礁的蔚藍海水。

無限延伸的海洋與天空。

　　船程經過約 50 分鐘，我們到達大堡礁的第一站，眼前的美幾乎無法用言語形容──澳洲的天空是我這輩子見過最藍的，而海的顏色則清澈得像琉璃一般，好似連珊瑚都一一可見，再加上豔陽高照，第一次親眼所見、夢寐以求的大堡礁簡直是完美無瑕。

　　下潛的時間差不多到了，所有教練都非常忙碌，各自為學生或潛水客打點，只有我在旁觀察每個人的動

工作時也不忘自娛一番。　DEEP SEA DIVER DEN 為澳洲的潛水店。

態。有幾組的潛水教練已經在後甲板準備好，隨時候命跳下水，另外一邊也有幾個教練帶領一群群浮潛者，逐一講解面罩、呼吸管、蛙鞋等使用方式，並安撫他們緊張的情緒。而我這次被分派到的位置，是要穿一件像交通警察般的反光背心，帶上一個哨子，站在船的最頂端擔任放哨工作。確認潛水員出水後有沒有意外，浮潛者有沒有因為好奇心而游遠、點算人數等等。

我的「海上辦公室」。

雖然未被分配到下潛的工作，但這個哨崗位置也是不可多得。站在船頂一睹大堡礁無與倫比的景色，並非是一般旅客可以有的體驗。

熾熱的太陽加上涼快的海風，過了差不多一個小時，待我點好人數就已到了午餐時間。因為 Sea Quest 船上不能過夜，所以裡面只有一個開放式廚房，但提供給客人的午餐並未因此而馬虎，裡頭有不同的冷凍火腿、起司、各式各樣的沙律菜等，讓客人潛完水後，可以享用美味的三明治。正當我也在品嚐三明治時，一位教練走過我身旁，通知我一會兒和他一起當浮潛教練。我要做的是學習所有潛水時要注意的細節，並且負責確認所有浮潛者都在一個區域。

我檢查好自己的裝備靜候教練發令。當所有浮潛者都集合完成，首先是裝備簡介，先說明面罩、呼吸管、蛙鞋等如何使用。其次是安全簡介，說明大家的活動

範圍，以及遇到意外時怎樣求救，最後再講解溝通用的簡單手勢。

帶上裝備後我們準備出發。下水時是教練先跳下，之後是浮潛者，我殿後確保人數及安全。大家一個個像企鵝下水般跳入水中，而我也一躍而下跟隨隊伍一口氣游到一群大珊瑚礁上方，數百條魚和色彩斑斕的珊瑚一一映入眼簾。這次是我的第一個水下任務，必須十分小心，自然也就不能像遊客般自由欣賞淺水區的珊瑚及小魚。

過了差不多半小時，已是回程的時刻，但教練突然轉向，好像在追趕什麼似的，揮手示意要大家游快走近。我立即跟上，加速打腿趕上去，目光移往教練指的方向，從和珊瑚礁差不多的保護色中慢慢看到一隻綠海龜，一隻差不多有 1 米多大的綠海龜！它悠閒地伏在珊瑚礁上進食，吃一些海藻類的東西。我們沒有

彩霞代表了一天的工作結束。

打擾牠,也勸告遊客們不要游得太靠近,更加不可以觸摸。

　　這是我在澳洲的第一次下潛工作,首度下水就有那麼大的海龜迎接我,我想,這美麗的大堡礁應該也是很歡迎我的吧!

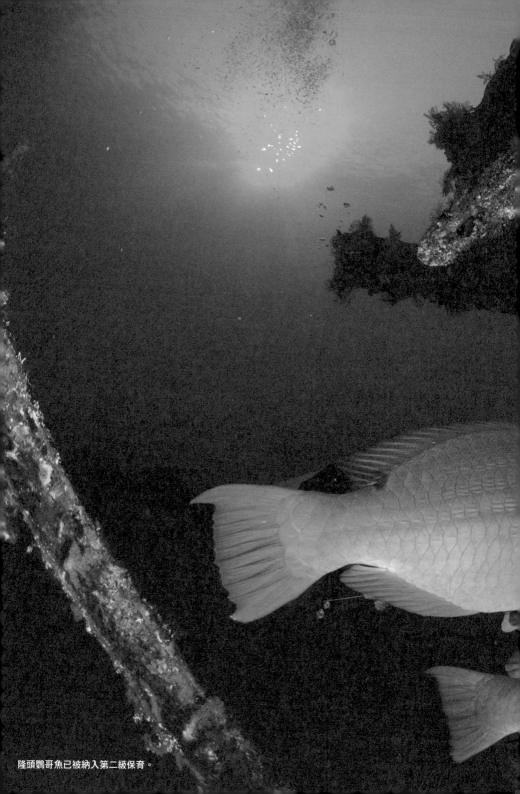

隆頭鸚哥魚已被納入第二級保育。

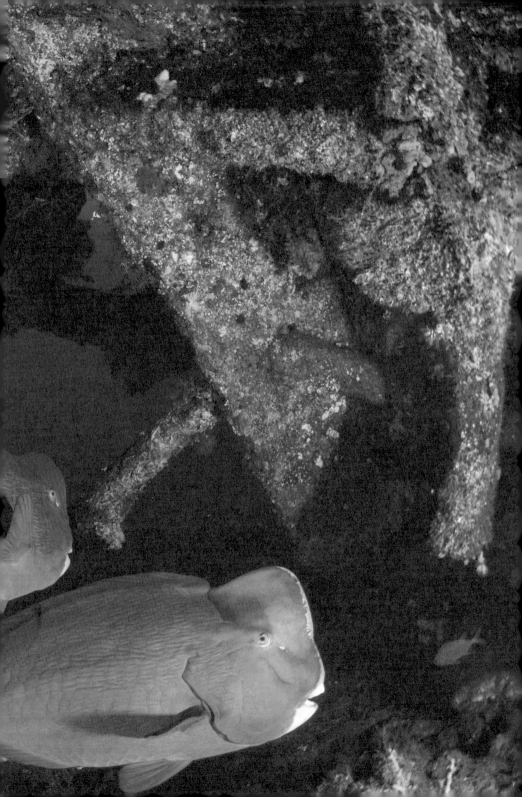

珊瑚繽紛多彩
的外堡礁

　　回到船艙內，中午前的活動差不多都結束了，之後我們又要啟程出發，目的地是大堡礁的外堡礁。

　　大堡礁是全世界最長的珊瑚礁群，大概有 2600 多公里長，當中有非常多小的珊瑚礁群，一般潛水員會把「大堡礁」分成兩個範圍：內堡礁及外堡礁。一些比較近的珊瑚礁群叫內堡礁，意指大堡礁的內圍，從陸地出發船程不到 1 小時，海洋深度較淺，而且有些更組成一座島嶼模樣。不過正因為它們比較靠近陸地，人為造成的海洋污染也較多，有些珊瑚更已白化

甚至死亡，且因海水較淺，大一點的風浪也會令其能見度降低，例如有名的綠島（Green Island）或費茲萊島（Fitzroy Island）。

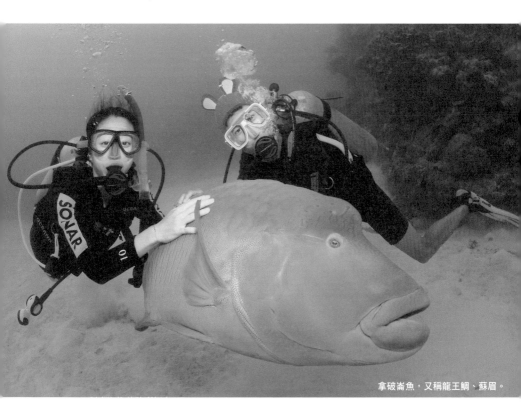

拿破崙魚，又稱龍王鯛、蘇眉。

韓國教練和台灣的朋友。

潛水讓我的人脈更廣。

　　而外堡礁顧名思義是指大堡礁的外圍，船程最少要一個半小時以上，海水較深，且因為已經排除了一日遊旅客，所以人類污染較少，水質清澈，是大堡礁的真正面貌，不僅魚類繁多，珊瑚色彩更是豐富。

　　再次發動引擎，約一小時左右的船程，我們抵達了外堡礁，雖然從水面看可能內、外堡礁沒有太大分別，但水下卻是截然不同的。同時也有一艘船一直駐守，那就是我們的潛水船——TAKA。

我們到達之後沒有馬上開始準備當日的第三次下潛，因為還有一個非常重要的程序要先處理，就是把 TAKA 需要的物資送到船上，並接送一些行程為三天兩夜的潛水員。

　　當兩艘船靠近後，其中有位船員負責帶領我去船的周圍用船纜繫緊船隻，一方面穩定船身，另一方面是把兩艘船的出入口對準，方便出入。我依稀記得如果是在平靜海域要穩定一艘類似 TAKA 的潛水船，大概 100 尺左右，就分別要繫上前 3 條、後 3 條的大纜繩才足以穩定船身，每次大概都要打上 30 次繩結。

　　一輪非常有系統地配合，加上船員們熟練的繩結手勢，不到 15 分鐘，已經固定好船身，把 TAKA 接上，我收拾好細軟準備迎接又一次精彩的體驗。

　　在這第二艘船上，我也是第一次進行搭載作業，所以再次被分派到哨崗工作，不同的是 TAKA 比較高，差不多有 5 層樓，所以感覺完全不同，居高臨下一覽

大堡礁的機會全被我佔盡。除了搭直升機俯瞰大堡礁之外，我想從這個角度欣賞應該是最棒的吧！

換船後是連續兩次的下潛，每位潛水員離水休息一小時又會再次下水。而第二次我終於被安排到可以陪同下潛了，負責跟隨另一位教練，他帶的班是已經有執照的潛水員，我同樣也是殿後保持隊形並確定人數。每位潛水員都會由教練仔細地檢查過裝備，才能準備下水。隊形由教練領頭，其次是 4 位潛水員，最後是我。

一跳入水裡，透心涼的海水包裹住全身，慢慢滲透到防寒衣的隙縫中。但配上 30 多度的高溫，感覺猶如運動後喝一口冷水般清新。透明的海水盡顯珊瑚的多彩：軟珊瑚跟著水流飄舞，硬珊瑚則像一排軍隊似的，不同品種佔領著不同區域。魚類也各有千秋，一群群的小魚左閃右避，還有一些可能已經看慣人類，靜靜地守候著，好像也在欣賞我們似的。

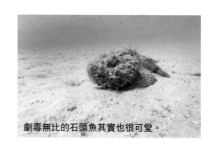
劇毒無比的石頭魚其實也很可愛。

　　不過，大家千萬不要以為考獲潛水員執照就可以在水中自由自在，無拘無束，那樣就大錯特錯了。簡單來說，潛水執照就像是駕駛執照，在陸地上剛考到駕照，是不是就代表非常熟練？當然不是，因為上路後還會有許多突發情況。潛水執照也一樣，考獲證照後只能說是有基本的潛水自保技巧，但實際情況仍待用經驗填補。而我們的職責就是帶已有執照的潛水員下水。這次下水大家的表現都不錯，可能因為已經是當天的第四次下潛，多少都熟能生巧，中性浮力也恰到好處，只有一、二個不太熟練的偶爾會浮浮沉沉。

　　大家調節了幾分鐘就開始下潛，我們下水前已經做好簡介，本次下潛不會超過 18 米，因為當日要遵守每一次下潛比前一次淺的規則，所以我們先到 18 米深左右的地方，之後再慢慢往上。這次是我第一次在大堡礁水肺潛水，理應是非常難忘的，但老實說當時我非常緊張，留心看潛水員的時間比看各種魚類的時間要多得多。轉眼間，我們差不多已經下潛了預定的

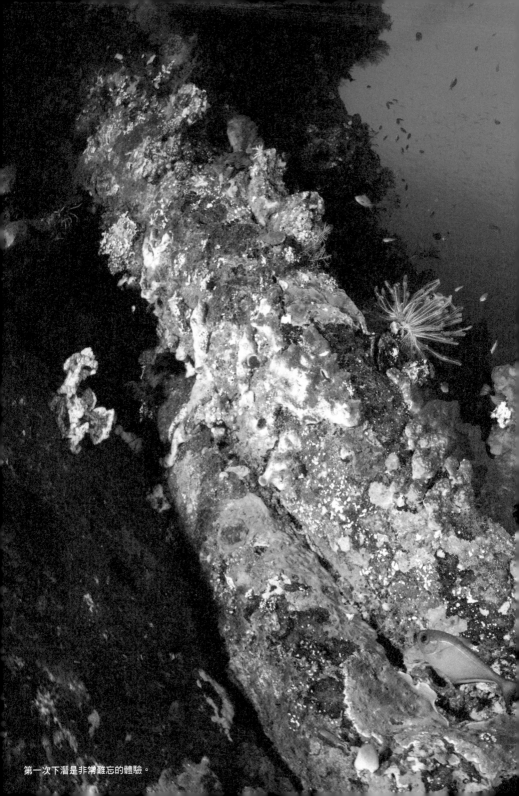

第一次下潛是非常難忘的體驗。

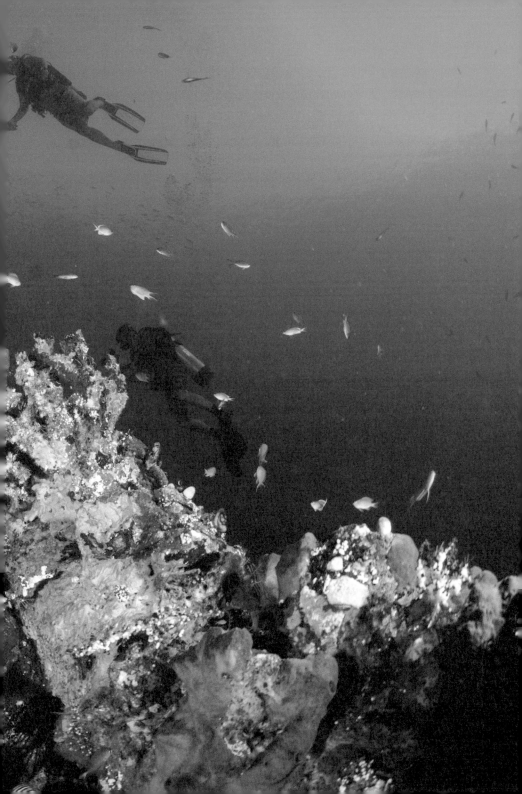

50 分鐘，大部分潛水船都會規定每次下潛最多可以停留多久，讓各位教練有所參照，也讓船上的工作人員更方便操作。

　　過了 3 分鐘的安全停留（於 5 米深的地方停留 3 分鐘，以讓身體排出吸入過多的氮氣）後，我們已在潛水船的正下方，只需緩緩浮出水面就可回到船上。步驟是先把 BCD 充滿空氣，確保自己正浮力足夠，之後單手緊握船邊的爬梯把手，再以另一手把蛙鞋脫掉遞到船上的職員手中，慢慢揹好自己的裝備爬上船。

　　我的第一次大堡礁潛水經歷至今仍記憶猶新。在香港不同的人在換不同的工作，不過頂多是換到不同的辦公室，而我不但換到了不同國家，也從沉悶壓抑的辦公室轉換到色彩繽紛的大堡礁海底世界中。工作當然還是工作，用勞力去換取酬勞，但不同的環境，不同的工作性質，對自己也有著不同的意義──尤其是一份自己熱愛的工作。回到船上時已接近晚餐時間，在船上教練們有兩件事可以不用參與：一是開船，二

是做飯，其他小至潛水員登船或下船前的 Check-in 及 Check-out、每天 3 次清潔所有洗手間、每日 10 多次停泊的繫繩結，大至每日 5 次下潛的前後講解、潛水學生的功課解答、各魚類的生態特徵解說，甚至每個潛水員的心理輔導和生理狀況，我們都要深入了解。因為 TAKA 上，除了 5 位船長、廚師和船員，其他都是教練。

晚餐時間，可算是全日最輕鬆的時刻，因為所有學生們經歷過一天 4 次的下潛後，都忙著享用餐點充飢，並迎接下一次潛水的來臨——夜潛。

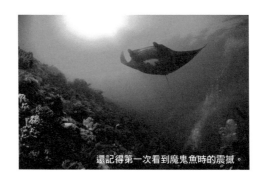

還記得第一次看到魔鬼魚時的震撼。

夜潛體驗

晚飯過後，我們只有 30 分鐘休息，其餘時間都在
進行準備工作。首先是下潛之前的簡報，正規的潛
水活動，每一次都應該由最熟悉水下情況的教練或
領隊做簡報，簡單地介紹本次的潛水流程，以及水
中能見度、水流、水深、下水的先後次序、手勢、
時間或潛點範圍等。而夜潛比較特別的，是簡報中
除了以上各項之外，還有一些日潛接觸不到的技能，
例如使用潛水手電筒的方法，與同伴溝通的各種手
勢或失散時如何安全回到水面等。

簡報過後，我們回到甲板上備齊裝備，船長則開始把船尾的燈點亮，一排排的大探照燈瞬間都亮了起來照到水中，整個船尾燈火通明。魚群也因為投射在水面的光線蜂擁而至，數量多得令人難以置信，所有潛水員都露出了欣喜的神情。不僅如此，過了幾分鐘，一條、兩條、三條……連鯊魚也來了！簡直像個小魚塘般，那幾條大約快 2 米的鯊魚也在魚塘中盤旋，場面非常壯觀。

　　普通的鯊魚並不會主動攻擊人類，換句話說，就是鯊魚當中只有幾個種類是比較有危險性的，如大白鯊、虎鯊、公牛鯊，這 3 種鯊魚偶爾有攻擊人類的案例，不過也多是誤傷，非常罕見，所以大家不用因為害怕鯊魚突然襲擊而對潛水或海洋抱持恐懼。像大導演史蒂芬·史匹柏（Steven Spielberg）的著名電影《大白鯊》（Jaws）裡那麼兇殘的鯊魚，其實不存在於現實中，大家不必過於擔憂。此外，在潛水愛好者或遊客中，也有不少人是因為想看鯊魚而踏上旅途，只要不刻意挑逗或攻擊牠們，大部分鯊魚都是和善的。

回到甲板上，當大家還目不轉睛
地盯著那些看似危險的鯊魚時，一
群有經驗的潛水員們已經開始興奮
地尖叫了，巴不得立刻揹好裝備跳
進水裡。沒有見過這般情景的人，
臉上的神情則是喜憂參半，雖然也
跟著歡呼，但還是擔心跳下水會不
會被鯊魚吃掉。當然，教練們會帶
學生前往的地方是非常安全的，且
鯊魚一般不會去咬一些比牠們嘴巴
還大的生物，主動攻擊人類的機率
非常非常低。我在下水前要負責確
認每個人手上至少拿著一個潛水手
電筒，然後依舊是最後一個下水。

跨步式一躍而下，眼前數十條
光柱不斷搖晃著，有點像夜店的
氛圍。其實光纖比一般想像的還
要明亮許多倍，所以雖然身處漆

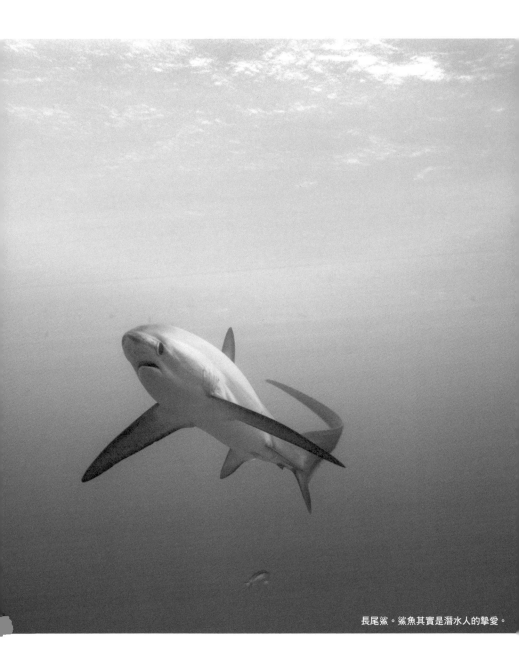

長尾鯊。鯊魚其實是潛水人的摰愛。

黑深海中，四周卻是被光柱環繞。天氣晴朗，月亮高掛時，也能幫助大家在水中照明，彷如一盞懸掛在高空的明燈。光纖非常亮，但每個人仍然戰戰兢兢，幾乎都想緊貼著教練而行。

這次下潛我們先說好最深只能潛到 16 米，因為已經是當天最後一次下潛，以規定來算，理應是當天最淺的一次，所以一如往常先由教練帶到 16 米深，之後再一段一段緩緩上升前進。因為這次已經是當天的第五次下潛，大家漸漸地熟練，下潛速度比之前更快，我也就不用太焦急地幫助他們。過了一陣子，不同的隊伍都在教練的帶領下慢慢分開了，海下的漆黑加上只有幾支手電筒，令大家多少有點害怕，一個貼著一個地游。在黑夜的大堡礁中，會看到白天四處覓食的各種魚類大部分都在睡覺，懸浮於水中一動也不動，連海龜也睡得非常可愛！但切記夜潛時千萬不要打擾任何生物。

在水中的小魚，因為還沒有能力獨立，所以通常都

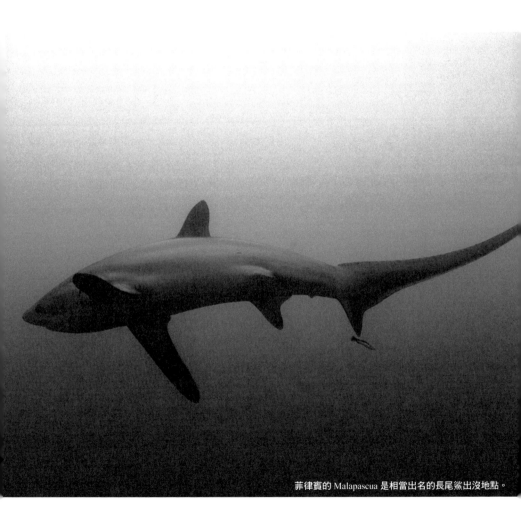

菲律賓的 Malapascua 是相當出名的長尾鯊出沒地點。

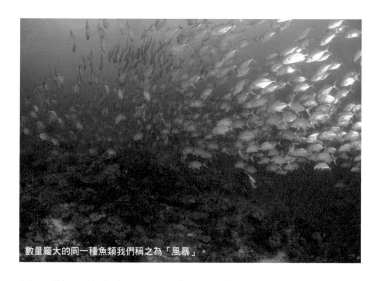

數量龐大的同一種魚類我們稱之為「風暴」。

是一群一群地出現，以龐大的數量去嚇退敵人並覓食。不過當中也會有走失的一群，特別是在晚上，有的會想辦法躲起來，有的只會孤零零的沒有防範。當潛水員用手電筒照到小魚時，因其身上的魚鱗會反光，就好像台上的演講者一般，被光線整個籠罩。那時，其他的魚就會以閃電般的速度飛快地游上去將牠吃掉，雖然有點殘忍，卻也是弱肉強食的海洋生物鏈。

到了返船時間，教練比原定時間早一些回到船下為大家進行安全停留，並引領大家體驗夜潛的重頭戲——緊張刺激的鯊魚同行。大家從初見鯊魚時的憂喜參半，到後來愈來愈怡然自得，逐漸忘掉害怕的心情，努力拍照或用手電筒的光線和鯊魚玩耍。我們被鯊魚及魚群盤旋圍繞，感覺像置身水族館一般，成為人人稱羨的能與魚群嬉水的潛水員。

　　每個人在不同的人生階段都會出現自己覺得離不開的「舒適區」（Comfort Zone），例如有些人畢業後不想跳出學院的框框，或是找到一份穩定的工作便開始慢慢缺乏進步。每個人在每個階段都會有自己覺得不想改變的時刻，但地球每天都在轉動，科技也日新月異，如果只停留在原地，就會滿足於現狀而裹足不前，但改變其實是最好的成長——新的轉變、新的嘗試，看看自己的靈魂是否還在，對轉變的適應能力是否還夠。離開不一定會更好，但不離開則永遠不知道自己可以有多好。

50 天的海上漂泊

在大堡礁擔任實習潛水教練,所有的工作流程我已大致了解,其中最擔心的是帶潛水員下水的部分,我非常清楚這需要反覆練習才會進步,但始終害怕會有預料之外的情況發生。

通常潛水店出船潛水的費用,都包括了教練潛導,而每艘潛水船也會有指定的潛導方法,大致可以分為2種:第一種較為簡單,有些潛水船比較小,最多只有10名左右的潛水員。在準備下潛時,只需把船駛到下潛點以上的水面,讓潛導的教練帶領大隊下水。

下潛後跟隨水流，照顧每個人的氣量，由深到淺，大約 50 分鐘後就在水下把小型浮標充脹使其浮到水面，待大家做完「安全停留」後再上升到水面。而潛水船則跟著教練的浮標，提早駛到附近或其水面上等候。這樣的好處是新教練帶領潛導會比較輕鬆，因為不用牢記潛點的一事一物，只要大概知道下潛後出發的方向即可，不過船上的員工則要從教練下潛的那刻起集中留意水上動靜且保持航行，因為無法預料會不會有什麼突發狀況。

第二種難度比較高一點。當潛水船中旅客較多或船隻較大時，潛水船會在開始下潛的地方拋下錨而不再移動。帶領潛水員潛導的教練需要帶領學生從船上跳下，在出發點開始引導，配合水流、每個人的用氣量，由深到淺，潛上大概 50 分鐘。而教練也要記得從出發點到水下各個景點的路線，最後準時返回原點。這種方式的好處是因為潛水船在原地停泊，船上的船員不用多次下錨或起錨去接載返回的人員，也不必在風

教練也要練好個人簽名喔。

浪大時保持航行；但對於帶領下潛的教練來說就沒那麼輕鬆了，每一位教練都必須熟悉水下地勢，而且也要百分百記住水下的環境、深度及經常出現的海洋生物品種。水下是沒有衛星定位的，當然更沒有路牌或指示引路，若碰到能見度較低的情況，甚至要仰賴教練豐富的經驗，所以這種出潛方式對教練來說要求比較高，而且也需要十足的信心。

我的潛水工作要負責的便是第二種潛水方式，因此讓我感到特別擔心。上船後第一次下潛之前，負責指揮的教練說先讓我當個浮潛導遊熱熱身。那時，我第一次用英文介紹自己以及下潛前的簡介：

"Everybody, welcome to Great Barrier Reef, today I am your instructor。My name is Jason Cheung, I come from Hong Kong……"

當時的英文沒有大家想像的那般流利，但在教練的一片掌聲支持中，我也真正踏出了第一步，切實地感受到自己在國外打工的感覺。不論是客人還是教練，當他們聽到我來自香港時，都對這個在大堡礁不常見的亞洲身分備感好奇，因為他們幾乎未曾聽過有香港人到澳洲從事潛水業或是參加教練實習工作。

大家的鼓勵點燃了我的信心。當然，浮潛不像水肺潛水般複雜，既不會迷路，也不用擔心大家的氧氣用量。最後，果然和預先想像的一樣順利，學生們都非常高興，熱烈地討論在海底看到的東西。

累積了 10 多次在大堡礁的潛導經驗，雖說不上所有地方都非常熟悉，但也算是頗有信心。終於，我就要肩負起第一次自己帶隊的潛導。那天，我匆忙地吃

過午餐，安排好大家的裝備，再一次熟記潛點的地圖，進行萬全準備。

教練們的鼓勵及叮囑我已經爛熟於心，準備出發時，學生們一個個在甲板上排隊，等候我的指示。「One, Two, Three」，我咬著調節器第一個下水。這次下水升起了未曾有過的緊張感，擔心的不是安全問題，而是害怕迷路。之後學生也逐一跳下，因為他們都是進階潛水員，所以我們先慢慢潛到 20 米深左右。途中我一直牢記眼前所見的景色，跟據特別的珊瑚、奇形怪狀的石頭或不同的深度，再加上指北針，確認自己在水下的方向，還要留意每個人的狀態或行為有無異樣，並查看用氣量等。

大約過了半小時，差不多要回程時，我打算沿著原路往回游。起初我非常肯定方向沒有錯，但漸漸地，我開始找不到來時看過的風景。我心想，或許是因為下潛的深度不同，所以看到的東西不同，也有可能是看漏了。當時的心情非常複雜，也開始擔心自己是否

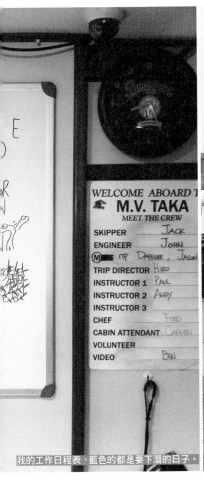

WELCOME ABOARD T
M.V. TAKA
MEET THE CREW

SKIPPER	JACK
ENGINEER	JOHN
Ⓜ MP	DAPHNE, JASON
TRIP DIRECTOR	HIRO
INSTRUCTOR 1	PAUL
INSTRUCTOR 2	ANDY
INSTRUCTOR 3	
CHEF	FRED
CABIN ATTENDANT	CARMEN
VOLUNTEER	
VIDEO	BEN

我的工作日程表，藍色的都是要下潛的日子。

PH: 4046 7333

SCUBAPRO
"Deep down you want the Best"

OCEANIC
INVENTING THE FREEDOM OF DIVING

Learn to Dive
The Way the World Learns to

潛水店隔壁就是我住的分租房。

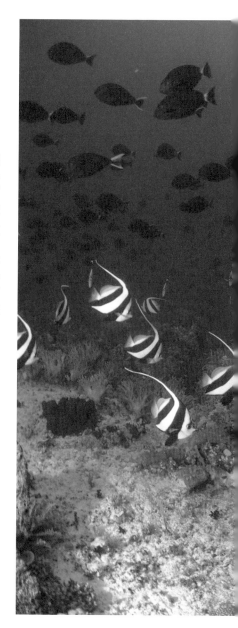

迷路，但我又不可以表現出我
的緊張，還是要保持專業、鎮
定的態度。當時，我試著放慢
大家的移動速度，再慢慢觀察
周遭的環境，確定我們是不是
在回程的路上，無奈我們已經
在附近徘徊二、三次，也還是
沒有發現似曾相識的路徑。

真的迷路了。我一再嘗試使
用指北針，卻依舊徒勞無功，
愈游愈不是我想找的地方。看
看時間，我決定找一個淺水的
地方指示大家做安全停留，再
把救生浮標用二級頭（潛水員
用的呼吸調節器）充氣升到水
面。當時完全無法想像升到水
面後距離潛水船到底有多遠。

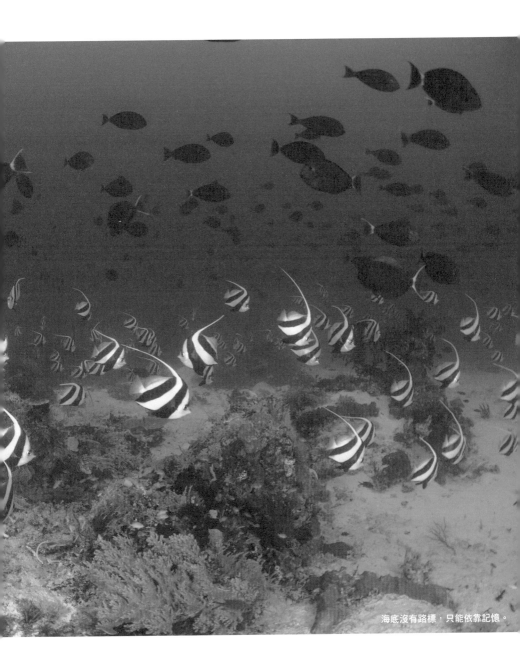

海底沒有路標，只能依靠記憶。

　　漫長的 3 分鐘安全停留已經過去，我內心期待並默默祈禱當我們升到水面時，只在離潛水船不遠的地方。光線透過海水愈來愈強，升到水面時，我連忙眺望一下潛水船的所在。360 度轉一圈，終於看到了潛水船，但它停留在超乎我想像的遠處，於是，我只好硬著頭皮向大家說："Sorry guys, I am lost. But no worries, we just have to swim back there."但我當時根本沒有考慮到大家是不可能揹著厚重的潛水裝備游那麼遠的距離，過沒多久，一位年長的女性開始用行動告訴我她已經沒有力氣再游了。我只好拿出剛充滿氣的救生浮標搖晃著，希望潛水船上的人明白我的意思。我一邊搖一邊安撫大家，雖然他們口中都說沒有問題，但我還是能感覺到眾人的焦急，當時的我非常內疚，只能浮在水面陪大家一起等待救援。

　　好在不久後潛水船便派出一艘橡皮艇來接我們，一路上大家全程沉默，而我也沒有再刻意找什麼話題。回程短短的的幾分鐘，卻過得猶如半輩子一樣漫長。

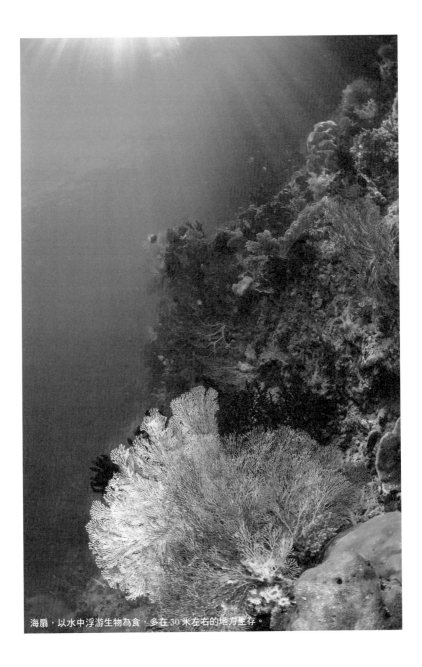

海扇，以水中浮游生物為食，多在 30 米左右的地方生存。

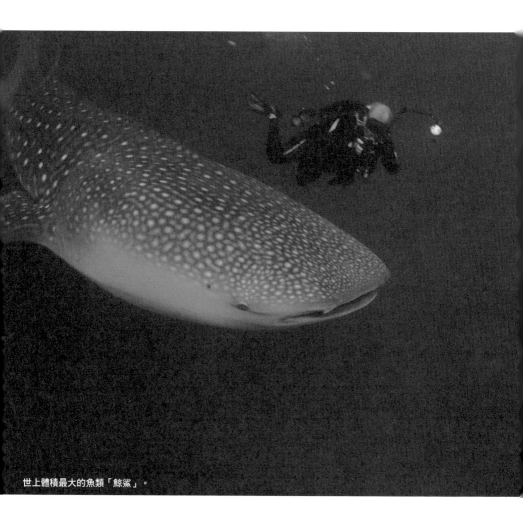
世上體積最大的魚類「鯨鯊」。

大家到達船上後，都先把自己的裝備卸下，也給我一句「Thank You.」，雖然他們對我沒說什麼抱怨的話，相當體諒我，但我還是非常自責。

我邊洗澡邊反省自己出錯和做得不夠好的地方。半個小時後，當我步出浴室，一大群教練已經在外頭等著我，看見我立刻給我一個擁抱，並對我說了些鼓勵的話。

俗話說男兒有淚不輕彈，但當時我還真是沒忍住。日本教練告訴我，這是一次非常有意思且寶貴的經驗，而且幾乎每位教練加入時都有過相同經歷，甚至比我迷路得更遠更慌忙，我已經比許多教練的第一次好多了。他還說我當時的應急處理、安慰學員、尋求救援已經做得非常不錯。而且其實他們早已安排好，別的帶隊教練在水下與我們相遇後，回到船上就立馬匯報了我們的動向，也已有專人在哨崗上全程觀察，所以橡皮艇早已準備好，只待我的救援信號便可以立即出發。

連番的安慰令我感動不已，原來大家都在為我緊張，而且一直在旁照顧及鼓勵。我的第一次潛導雖然算不上合格，但教練們的支持成為了我進步的動力。這件事讓我的感觸特別深，可能是因為當時身處異鄉，所以更能體會這種暖暖的關心吧！

後來我就再沒有迷過路，而且表現愈來愈好，雖然教練們說一開始聘用我是因為我是香港人，可以替他們招待一些說中文的遊客，但其實在海上工作的這 50 天，華人大概只佔一成，大多是歐洲、韓國和日本的遊客，因此擔任實習教練期間，我不但改善和提高了我的各項潛水技能，英文的溝通能力也突飛猛進。

50 天的大堡礁生活，三天兩夜的行程不斷反覆，誇張一點可以說一星期我在陸地的時間只有不到 48 小時，其餘的則是在大堡礁上，除了每天工作時下水的環境不同之外，其他的都算是比在香港的工作更刻板。

意外處理演習「心肺復甦術」。

所有員工都須配合演習。

但不少於 200 次的下潛，使我的技巧熟練再熟練，累積的經驗也愈來愈豐富，船纜繩結如今也可以迅速完成。

此外，實習工作對於我現在的教練生涯非常有幫助，例如有很多人都依靠教練或潛水長做潛導，甚至有大部分人已經不會在水下使用指北針，萬一在水中和教練失散就會非常慌張，但我經過大堡礁之旅後，現在每到任何地方下水前，哪怕是跟著教練，都會習慣地配上指北針為自己導航。再者，那麼多個在船上度過的日夜，大小風浪也都一一見識過，現在不論要去多遠的地方、坐多少個小時的船，我也不會再暈船，這些都是在大堡礁錘鍊出來的。

總的來說，努力度過這 50 天沒有工資、沒有假期的海上漂泊，其實非常辛苦，不過當然也是值得的，因為我換來了一個機會，一個可以真正成為一名有資格頒發潛水證書的教練的機會。

在澳洲，我放棄了農場工作，選擇了一條沒有前人走過的路。許多人都會因為前路不清或從未有人走過而卻步，但經過這次選擇，我明白了沒有人走過的路並不可怕，雖然少了前人指點，但自己一步步把成功走出來，也是一種值得驕傲和回味的經歷。

嚴肅卻開心的潛水生活。

考取潛水執照

　50 天後又是一個新挑戰。實習教練的生活結束，緊接而來的是一連 2 個星期的教練課程及長達 3 天的考試。而經過一番努力，我終於真真正正地成為了國際級潛水教練。

　簡單介紹一下，PADI 教練課程不論守則、理論、技巧或安全制度標準都是全世界統一的，而講解教練課程的師資也是由 PADI 調派，所以只要在 PADI 組織名下的潛水店或向各 PADI 的教練學習，基本上內容都是相同的，差別只在每個教練的經驗和技巧。

有人會問，潛水執照是怎麼來的？有執照和沒有執照又有什麼區別？考取的執照是國際通用的嗎？有效期是多久？市面上那個組織頒授的比較好？總的來說，潛水執照和汽車駕照無異，如果沒有執照，到一般的潛水店就沒辦法租到裝備，更不會有人帶領下水潛導。因為這項水下活動既要熟悉在水裡呼吸，又要控制浮力平衡，注意調節壓力變化，還要及時檢查潛水時間及氣樽餘壓等，從安全及舒適度來考量，建議大家找一個潛水教練進行系統性的學習。

現今全世界有好幾個專業的潛水員培訓機構，如 PADI、NAUI、SSI、CMAS、ADS 等，其中以 PADI 及 NAUI 最廣為人知。PADI （Professional Associate of Diving Instructors）可算是全球最大的潛水訓練組織，執照也是全球通用，世界各地都有其辦事處，教材更有 24 種語言。其課程依照不同級別，可以簡單分成 3 部分：初級課程、進階課程以及專業課程。

以下將著重講解初級課程及進階課程，除了較為大眾化外，也是潛水的入門必修課。

初級課程
● 開放水域潛水員（Open Water Diver），簡稱 OW
進階課程
● 進階開放水域潛水員（Advanced Open Water Diver），簡稱 AOW
● 救援潛水員（Rescue Diver）
專業課程
● 潛水長（Dive Master），簡稱 DM
● 助理教練（Assistant Instructor），簡稱 AI
● 開放水域水肺教練（Open Water Scuba Instructor），簡稱 OWSI
● 專長教練（Specialty Instructor）
● 名仕潛水員訓練官（Master Scuba Diver Trainer），簡稱 MSDT
● IDC 參謀教練（IDC Staff）
● 教練長（Master Instructor）
● 課程總監（Course Director），簡稱 CD

開放水域潛水員（Open Water Diver），簡稱 OW

　　初級課程的其中一項，亦是所有潛水執照中的第一個，考取之後可以像國際汽車駕駛執照般使用，到世界各地的潛水店都可以租到裝備，或參加需要執照的潛水活動。當然，此課程能下潛的最高深度為 18 米，有時也會因應當地法律調整。

課程規定

- 須年滿 10 歲或以上（依當地法律的年齡規定）
- 掌握基本的游泳技巧，例如在不借助任何輔助器材的環境下，可於水中游泳、漂浮 10 分鐘或連續游 200 米；若借助面鏡、呼吸管及蛙鞋能游 300 米等
- 良好的身體狀況
- 年長或特殊情況，上課前須向教練提供一張健康聲明書，證明當下的身體狀況適合潛水

課程概要

- 知識發展（Knowledge Development）
- 平靜水域潛水（Confined Water Dives）
- 開放水域潛水（Open Water Dives）

首先是知識發展，教練會提供一本書或網路資料，內容多是與潛水相關的安全知識，享受潛水樂趣的前提是也必須遵守其法則。教材內容包括潛水的原則、建議、條件等，以及一些提問和複習，可以自行測試一下學習的成果。只要認真看過書，做一點點的功課，最後考一個全是選擇題的考試是一定沒問題的。

其次是平靜水域潛水。平靜水域即是條件類似游泳池、比較淺的水域，教練會親自教授，學生也可將一些在書本上學到的知識派上用場，反覆地練習潛水技巧。

最後是開放水域潛水。教練將帶領學生到適合的潛點，確認其掌握的潛水技巧，是課程最刺激的部分。

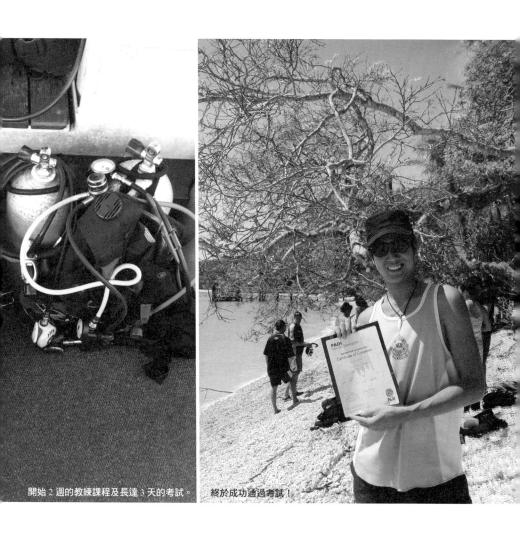

開始 2 週的教練課程及長達 3 天的考試。　　終於成功通過考試！

透明藍的海葵蝦。

對我來說，開放水域潛水是最重要的課程，也是學生潛水生涯中能學到最多東西的一環，涵蓋了所有潛水的安全知識、態度、技巧等。當然，選一個適合自己的教練也非常重要，一般要完成整個課程，平均需要 3 天、至少 20 個小時，教練的教授風格和心態都會影響到學生。其實在每個潛水訓練組織中，課程編配都是一樣的，所有教練也是依照各組織的教材和規定流程來教學，但潛水經驗、安全意識、教學風格等也是至關重要的變動因素，建議大家尋找值得信賴的潛水教練。

進階開放水域潛水員（Advanced Open Water Diver），簡稱 AOW

提供學生更多體驗或訓練的課程，極具挑戰性，學生需在 5 次不同的環境下學習不同的潛水技巧。其中最特別的是夜潛，教練會安排學生在夜間潛水，晚上看到的海底世界和白天有著天壤之別。有人說潛水會帶給人全新的感官享受，而夜潛則是將人帶到一個新

的世界。課程內有不同的主題，可以因應學生興趣或需求選擇。

課程規定

- 須年滿 12 歲或以上
- 取得其中一個獲認證的潛水組織所頒發的開放水域潛水員資格

課程概要

總共 5 個潛水專長，除了 2 個（水底導航及深潛探險潛水）是必修外，另在 15 個專長中挑選 3 個即可完成課程。

- 高海拔潛水員
- AWARE 魚類辨識
- 船潛潛水

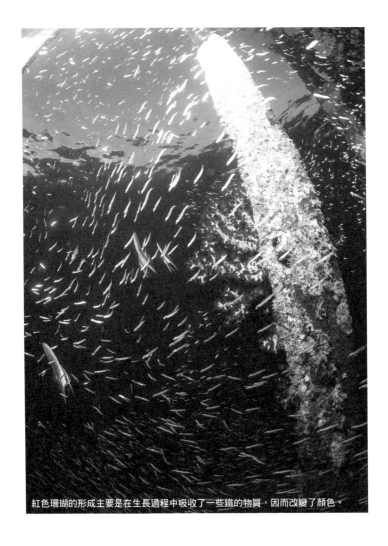

紅色珊瑚的形成主要是在生長過程中吸收了一些鐵的物質，因而改變了顏色。

章英傑正式成為了潛水教練。

- 深潛潛水
- 潛水員推進器使用
- 放流潛水
- 乾式潛水衣潛水
- 多層深度及電腦錶潛水
- 夜潛
- 頂尖中性浮力
- 搜索尋回
- 水底自然觀察家
- 水底攝影
- 水底錄影
- 沉船潛水

　　課程包括知識發展與開放水域潛水。對我來說這個課程更多的是體驗和享受，因為學生已經有過幾天的開放水域潛水課程做為緩衝和鋪墊。建議考獲開放水域潛水執照後，可以嘗試一、二次的 Fun Dive 潛水再上這個課程。

救援潛水員（Rescue Diver）

　　教授給學生最多安全知識的課程，進一步學習如何幫助自己或其他潛水員。雖然課程名為「救援」，但學生也能從中獲得樂趣，學到更多裝備上的知識，不僅能增廣見聞，還能增加實戰經驗。

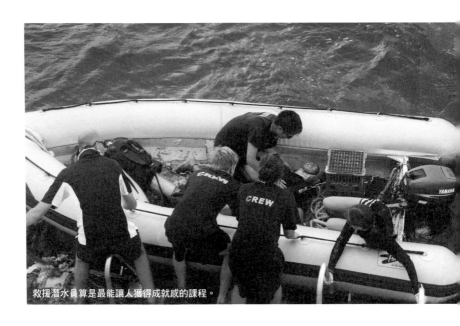
救援潛水員算是最能讓人獲得成就感的課程。

課程規定

● 須年滿 12 歲或以上（依當地法律的年齡規定）
● 已獲得其中一個潛水組織頒發的進階開放水域潛水員資格
● 持有 2 年內有效認可的急救證書或緊急第一反應證書

　　課程包括兩部分：知識發展及開放水域潛水。前者提供潛水員在預防及處理緊急狀況時所需的原則和知識，包含自救、潛水急救、裝備問題、在水面或水底援救有意識或無意識人員的程序等。而開放水域潛水練習，教練會以每一次事件的獨特性來加以訓練，例如學生的身體特徵、遇險人員的健康狀況，以及潛水環境等來搭配各項訓練。課程中的理念是「救援沒有絕對正確的方法」，教練會以當時的情況做為緊急標準，學習過程既緊張又開心。

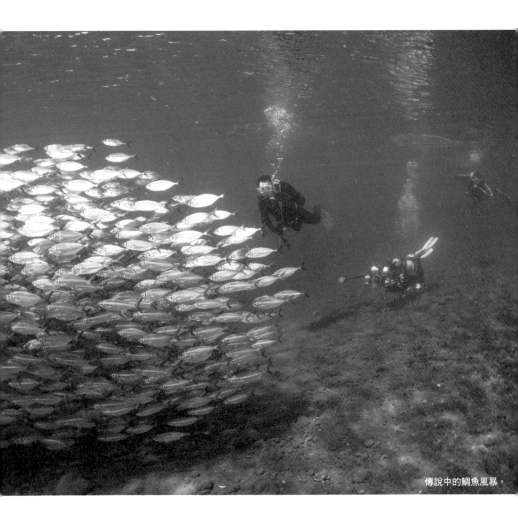

傳說中的鯛魚風暴。

最後概括一下專業課程，有人會問：如果從零開始，需要考獲多少個執照才可以當上水肺潛水教練？從開放水域潛水員到最基本的開放水域水肺教練（Open Water Scuba Instructor），一共有 6 個階段。

● 開放水域潛水員（Open Water Diver）
● 進階開放水域潛水員（Advanced Open Water Diver）
● 救援潛水員（Rescue Diver）
● 潛水長（Dive Master）
● 助理教練（Assistant Instructor）
● 開放水域水肺教練（Open Water Scuba Instructor）

在救援潛水員畢業時，須考取一個相等於急救證書的資格，再加上考最後一個教練執照時，也要先考緊急第一反應教練資格，所以前後加起來是 8 個執照，才有資格當上一位最基本的水肺潛水教練。

不過，考取水肺潛水教練資格，並不如想像中容易。對我來說，就像考了一個專業學位，因為當中除了必

要的潛水知識和技巧外，還有海洋知識、人體變化、基本物理學等需要認真學習，過程不是幾個月或幾天就能輕鬆完成的。因此若日後有機會考潛水執照的話，也請大家多多尊敬和理解教練，他們的教練資格也是千辛萬苦才換來的。

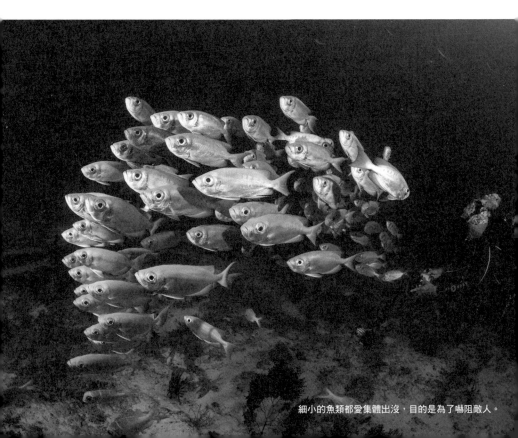

細小的魚類都愛集體出沒，目的是為了嚇阻敵人。

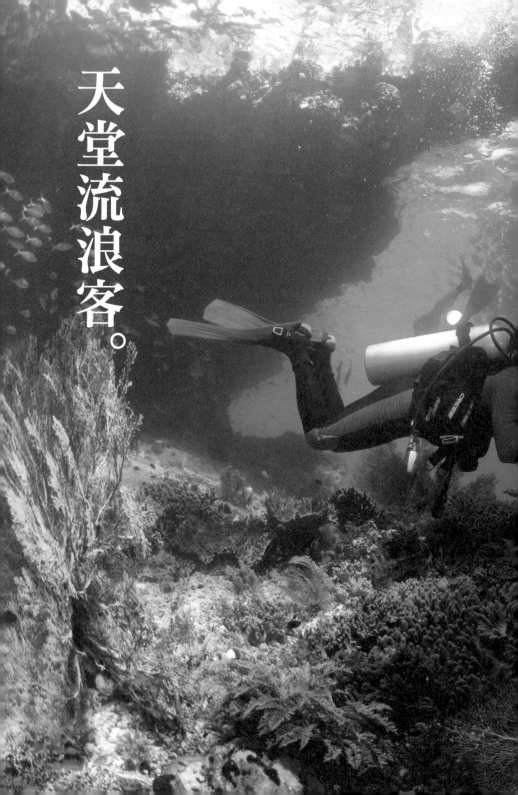

天堂流浪客。

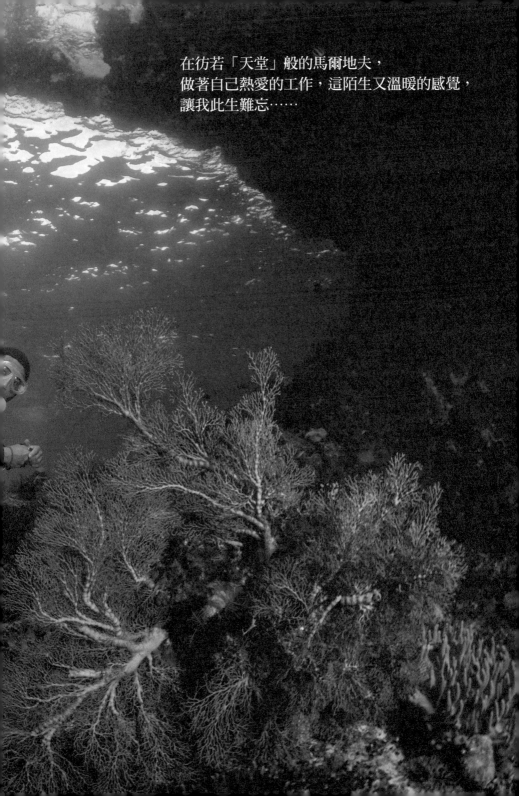

在彷若「天堂」般的馬爾地夫，
做著自己熱愛的工作，這陌生又溫暖的感覺，
讓我此生難忘……

撒落人間的美麗珍珠
馬爾地夫群島

結束了 50 天的海上生活，我進入澳洲的農場打工，雖擁有不錯的收入，但同時我也意識到這是個沉悶的開始，於是我提起鬥志，再次尋找生活的新鮮感。馬爾地夫（Maldives）——這個地名對 2 年前的我來說相當陌生，然而一封從遠處捎來的電子郵件，一場緊張的面試，為期一年的潛水教練合約，讓我有機會踏入這個眾人夢想的「潛水天堂」。

前往馬爾地夫之前，我先回了一趟香港，除了一解思鄉之情，也在網路上蒐集許多馬爾地夫的相關資訊，包括地理位置、文化、飲食、生活習慣等。老實

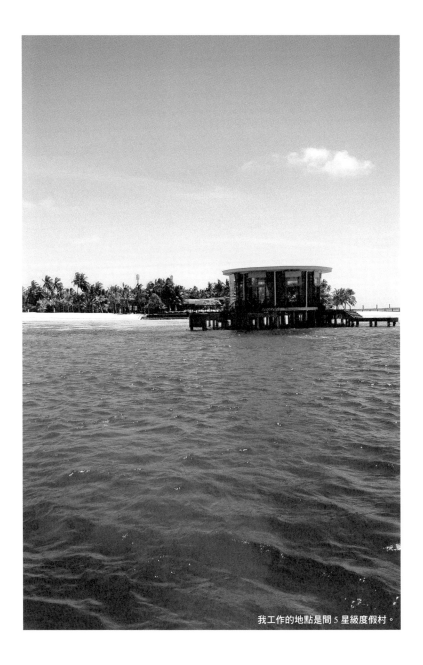

我工作的地點是間 5 星級度假村。

說，當時的我甚至連馬爾地夫在哪都不清楚，幾乎所有資料都是從零開始。期間我仔細地利用搜尋引擎查找，但是沒有一篇記錄華人在馬爾地夫擔任潛水教練的文章，這讓我一天比一天緊張。

在香港的日子過得特別快，一轉眼就過了半個月，我又收到從馬爾地夫潛水店發來的電子郵件，內容大致是他們幫我代辦的工作簽證及相關手續都已完成，我可以隨時買張「單程」機票飛過去就職。當時內心又更加緊張，是要選擇冒險，還是保持現狀、安全至上呢？對我來說，有機會總是要嘗試一下，雖然沒有前人指

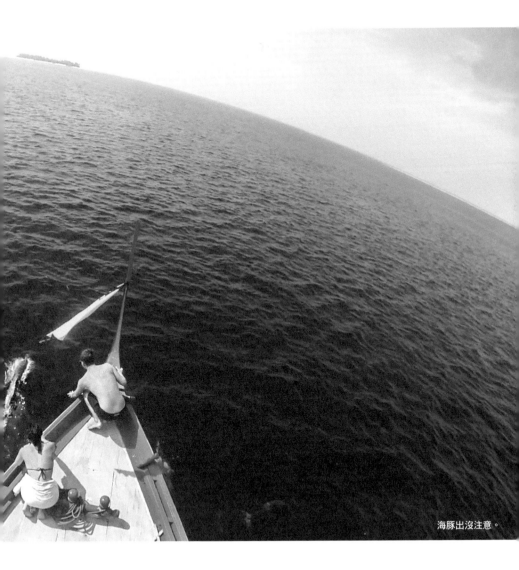

海豚出沒注意。

點，網路上也沒有太多相關資訊，但我可以自己摸索，並留下一點文字紀錄，提供給其他人參考。第二天，我果斷地買了一張從香港飛到馬利（馬爾地夫首都）的單程機票，於一星期後出發。

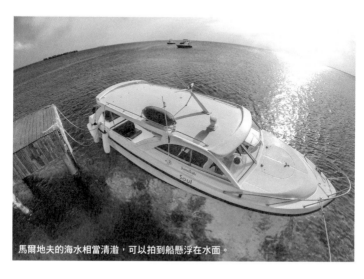

馬爾地夫的海水相當清澈，可以拍到船懸浮在水面。

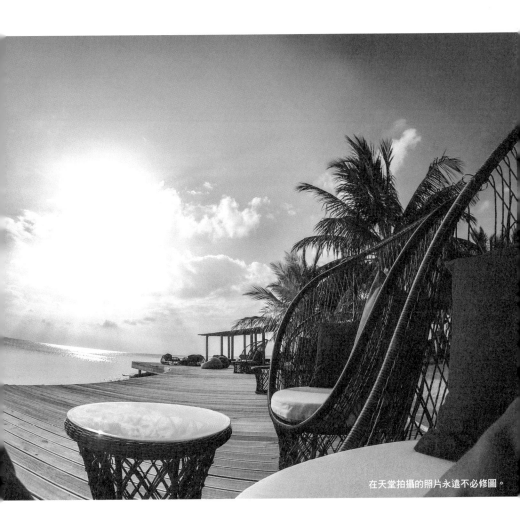

在天堂拍攝的照片永遠不必修圖。

121

在「天堂」的第一次下潛

　　辦完手續、剪完頭髮，我正式在馬爾地夫的潛水店擔任教練。我首次接待的客人是一對來自台灣的夫婦，他們沒有任何潛水執照，因此只能參加一次性的潛水體驗（Discovery Scuba）。我先請他們填好幾份表格，挑選合適的裝備，加上一些下水前的安全簡報，便把他們帶到了岸邊。老實說，不只是他們，我也迫不及待地想欣賞馬爾地夫的水下絕景。

　　當地有些度假村因為環礁的潟湖（Lagoon）不夠迷人，所以他們每次潛水都要坐船出海，但我任職的這間度假村已是數一數二的 A 級潛水環境，不用出海也可以觀賞到美麗的水下景致。

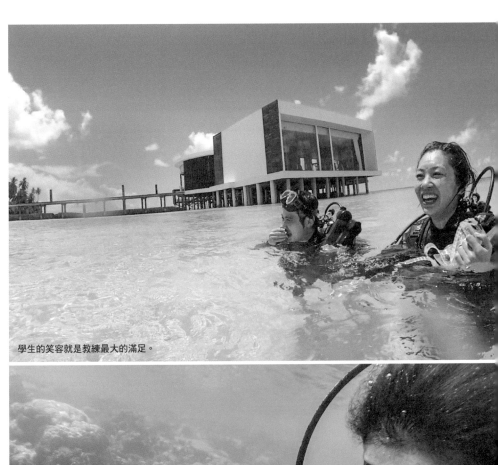

學生的笑容就是教練最大的滿足。

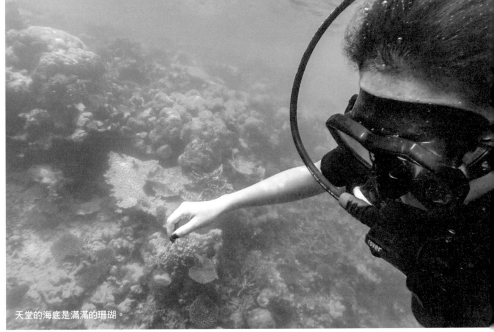

天堂的海底是滿滿的珊瑚。

　　我先幫他們穿好裝備，之後到潟湖水深 2 米左右的地方進行教學，完成幾個指定的安全技巧，如面罩排水、找回調節器等。經過一輪簡單的練習，很快地我們就完成所有事前準備，只待老闆帶領就可以出發下潛了！

　　潟湖的水非常清澈，我們慢慢向外游，靜靜期待即將映入眼簾的畫面。不久，我們游到了斷崖（Drop Off）的位置，見到一望無際的大藍海，而斷崖的左右兩邊都生長著茂盛的珊瑚，硬的、軟的、扇狀的⋯⋯數也數不清。我們選擇了右側路線，先下潛到 5 米左右，並靜待兩位旅客做好耳壓平衡（Equilibrium），再慢慢向前出發。

　　由於體驗潛水的下潛深度有限制，只可以到 12 米深，通常我會保守一點，大概停留在 11 米左右觀察，以防有什麼狀況。正當大家沉醉在水下美景時，一群數以百計的鐮魚（Moorish Idol）朝我們游來。牠們身

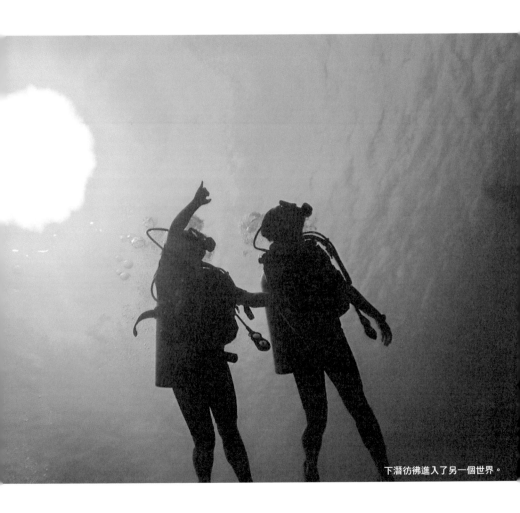

下潛彷彿進入了另一個世界。

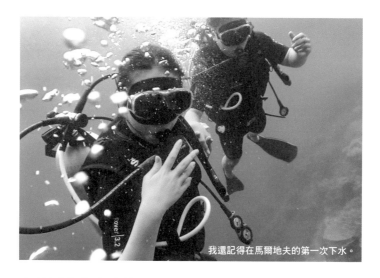
我還記得在馬爾地夫的第一次下水。

上黃黑白條文交錯，看上去好像一幅拼圖。我們繼續
前進，突然，老闆游至 10 米左右，像是要向我們展
示什麼特別的東西。在密集的珊瑚中，他用手指示我
們望向角落──大硨磲（Giant Clam）。

　　剛開始真的有點被牠的體積嚇到，就像是在《美人
魚》動畫中常常見到、被當作睡床的那種巨蚌。雖然，
這隻沒有大到可以讓美人魚藏身，不過也足以把我的

上半身包住。若非親眼所見，可能真的無法相信會有體積如此龐大的蚌類。

過了一陣子，我留意到這對夫婦的氣樽殘壓只剩下一半，是該回程了。通常我會選擇淺一點的水路，大約 6 米左右，這樣就可以讓學生把所有範圍內不同深度的景觀都看一遍。再者，如果學生水性佳、領悟力強，我也會鬆手讓他們在距離 1 米的範圍內跟著我游。

有時候學習也是一種樂趣，若學生們有一半時間放心地欣賞水下美景，有一半時間可以靠自己的能力掌握水下的無重力狀態，也是一件意義非凡的事。

當我們即將回到斷崖的出發點時，我突然注意到在出口的反方向，竟然有一隻色澤頗為鮮豔的綠海龜（Green Turtle），不急不徐地游向我們。據我判斷，當時海龜所處深度約 12 米，如果我們從 3 ～ 4 米的深度快速下潛到 12 米，對於毫無經驗的這對夫婦來

說，有點過於冒險。因此我們只能目送海龜離去，慢慢地返回潟湖。水下一縷縷陽光映射出的通透沙灘就是我們的目的地，我示意他們一同回到水面，從清澈的海水回到熾熱的陽光下。只見他們迫不及待地摘下調節器和面罩，激動地互相分享水下美景，並表示了對我們的感謝。

身為一位全職潛水教練，每天在烈日豔陽下又講解、又下水，還須時刻注意所有人的安全，除了那份微薄的薪水，追求的自然是每次學生返回水面對潛水體驗開心、滿足的笑容。就這樣，我的第一次馬爾地夫下潛任務，便在大家的歡言笑語中圓滿完成。身處異鄉，我能在「天堂」般的環境裡，做著自己熱愛的工作，這格外陌生又溫暖的感覺，令我此生難忘。

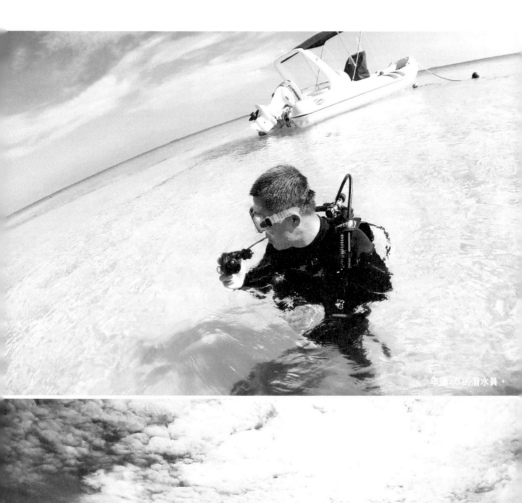

年邁 60 的潛水員。

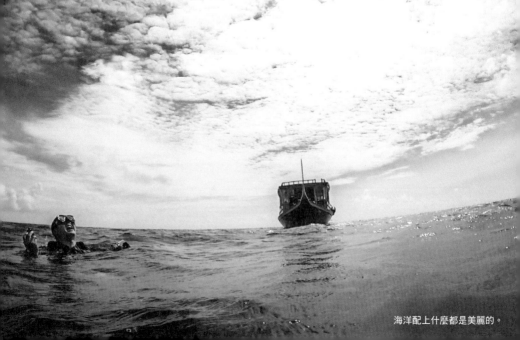

海洋配上什麼都是美麗的。

海洋珊瑚保育

　　珊瑚是由成千上萬的「珊瑚蟲」組成的動物群體，而硬珊瑚則是由碳酸鈣骨幹組成。因為從珊瑚中分泌出的骨骼是連續的，而分泌物接連上舊的骨骼，便會愈來愈大塊。當硬珊瑚經歷了數百年時間，一塊塊接連起來，就慢慢形成所謂的「珊瑚礁」。而軟珊瑚分泌的軟組織卻是彼此不相連的，才會看起來軟軟地在水裡擺動。

　　珊瑚為何大多都色彩繽紛呢？其實大多數的珊瑚組織本身並沒有色素，顏色是與其共生的「藻」有關，也可稱之為「共生藻」。這些共生藻不僅為珊瑚添上五顏六色的外衣，更可通過光合作用提供氧氣和養份給珊瑚。

潛水是我的工作，但海洋保育也佔了一部分比重。下潛除了教學之外，另一件常做的就是「種植珊瑚」。

　　小時候我種過花也種過菜，但種珊瑚卻是人生中的第一次。還記得當時我們4人一隊，預定在下午出發，而另一隊則在幾天前做了許多準備工作。他們連續兩天都出發到外海收回斷珊瑚枝，並將其用膠帶綁在一塊手掌大小的水泥板上，以便我們在水下固定支架。

　　輪到我們出發時，一行人各自揹上自己的裝備，還抬著一箱水泥板加上珊瑚斷枝。雖然目的地距離潛水店不遠，但路途要穿過一片沙灘，所以相當辛苦。

　　我們的目的地位於水屋旁的一個沙灘角落，會選擇此處的原因是該處有一定的水流，海中的微生物多樣

海洋保育也是工作的一部分。

且豐富。此外，選定的地點最好是沙底構造，因為必須確定沒有其他珊瑚會來搶當中的養份，且水不能太深，在保有充分陽光照射之餘，也要方便種植者的潛水工作可以順利地長時間進行。

抵達之後，我們二話不說便潛到水裡。眾人默契十足地配合著，專注於自己手邊的工作，預計在一樽氣瓶用完之前，把預先綁好珊瑚斷枝的水泥板再綁到一個相當重的支架上，利用其重量把珊瑚斷枝沉到沙灘底下。我們分工合作，3 人負責綁支架，剩下的一個人就檢查我們完成的工作，確保不會鬆脫。我們一個接一個地綁，因為下潛的水位很淺，所以不用太過擔心殘壓還有多少，待快用盡的時候返回水面即可。

我們足足工作了 1 個多小時，回潛水店時也差不多快日落了。揹著裝備，帶著一點點疲勞，回程的路上我們沒有抱怨，因為大家都明白剛才做的這一切不僅是工作，更是為了海洋保育，一種責任感油然而生。那時，我們走回潛水店的方向也正是日落方向，一個

個長長的影子走在夕陽裡，和沙灘組成了一幅耐人尋味的日落圖。

　　生活在都市裡，想要做一個「百分百」的環保人士，基本上是不可能的，所以我們至少要學會不去破壞或浪費各種自然生態資源，為地球盡一分心力，哪怕是點點滴滴。例如教練也會有撞斷珊瑚的時候，那麼就種回一點珊瑚吧！或者在每次下潛時清理一下水裡的垃圾吧！關於環保，能做的其實很多，不管是「減少」或「補救」，端看自己願不願意著手實踐。

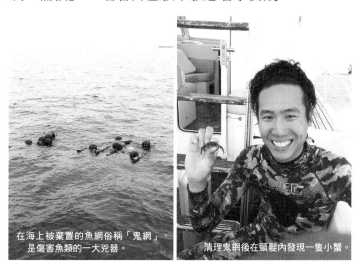

在海上被棄置的魚網俗稱「鬼網」，是傷害魚類的一大兇器。

清理鬼網後在頭髮內發現一隻小蟹。

大海中的平安夜

在天堂馬爾地夫的潛水工作，除了夜潛之外，和大多數的上班族一樣也是朝九晚五，而潛水的時段就是按學生或旅客的行程來定。

通常我早上 9 點就必須抵達辦公室，並開始進行當日的教學準備。如果是在潟湖下潛的話，工作就比較簡單，只需確認好裝備即可；但如果是要坐船出海潛水，準備手續就會比較複雜。首先是通知負責開船的船員，每次出船大概會有 2 名船員（Boat Crew），出發前要準備在船上所需的食物和飲料等，連水果也馬虎不得，不論出船是下潛一次或兩次，水果一定要是當日新鮮切好的，還至少要有 5 種以上的選擇。另外還有由度假村廚房準備的餅乾、蛋糕，以及咖啡、奶

茶、紅茶、綠茶、汽水、礦泉水、果汁等。度假村相當重視服務品質與細節，每次出海都是一艘大船，可以容納 16 名乘客，但一年來我也還未經歷過有超過 6 個人在同一艘船上潛水。整趟潛水旅程希望帶給旅客最好的體驗，因此潛水裝備的購買年份通常不超過一年，尺寸一應俱全。防寒衣也有不同種類，從半身、全身、厚的、薄的，價位幾百美金到千元美金都有。

當然，教練才是潛水店的核心，這裡包括我總共有 3 位全職潛水教練，另 2 位是一對瑞士籍夫婦，有 10 多年教學經驗，且已在馬爾地夫教授潛水 5 年之久。我們的分工非常簡單，我主要負責亞洲旅客，包括日本、韓國、台灣、香港、大陸、新加坡等，其他如歐洲、中東、美洲的遊客，則由他們負責。

通常旅客來「天堂」的主要目的都不是參與潛水活動，潛水較像是個附加項目。我所在的度假村，因為和首都馬利有段距離，來回車程差不多需要一整天，所以大多數客人實際在酒店停留的時間為 4 日，如果

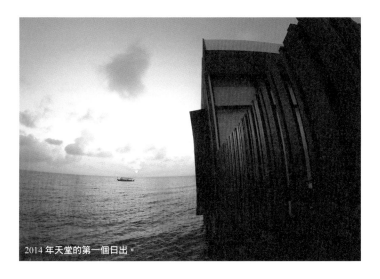
2014 年天堂的第一個日出。

包括坐回程飛機的前一天不可以潛水，算起來能潛水
的日子只剩3天，因此大多數住客都是參加潛水體驗，
而非需時 3 天的開放水域潛水員課程，有時間考取潛
水證照的人並不多。

　因此我常常鼓勵大家如果在自己的國家有足夠的天
然資源，最好先考個潛水執照，以後在海島度假之餘，
還可以隨心所欲地潛水。再說到學費，馬爾地夫的度
假村開放水域潛水員課程大約為 1 千美金，加上 10％

的服務費，以及 8% 的稅，總共約為 1188 美金。大家可以和自己國家的潛水店比較看看再做選擇。而除了體驗潛水或考取開放水域潛水員課程證照，馬爾地夫也有很多已經有證照的潛水員到訪，下潛費用一次約幾十美金。

話說，大概在平安夜的 4 天前，正值我下班之際，有一對年輕夫婦匆忙地跑來潛水店找我。當時我內心想著：如果想體驗潛水的話明天請早。殊不知他們一開口就說想考潛水證照，還一口氣要考 2 個級別。我隨口問了一句：「你們會停留多久？」他們回答：「7 天夠不夠？我們就是專門來找你考潛水證照的。」

我有些受寵若驚，見他們如此有信心，就立即幫他們定好前 3 天的時間表，先完成開放水域潛水員課程，再到進階開放水域。課程上了幾天，進行得非常順利，當我們 3 人的生活變得只剩潛水時，日子對我們來說只是一個數字，電腦錶上的顯示才是我們更在意的事。

　　某天下午，我們完成了兩氣瓶上岸，一邊分享海裡看到的鯊魚有多長，海龜有多懶，水流有多強時，才赫然發現當天是平安夜，是值得慶祝的一個夜晚。兩夫妻沒有特別的安排，於是我斗膽提議：「不如將明天的夜潛改到今天晚上，讓我們人生中有一個在大海度過的平安夜吧！」他們舉雙手贊成了我的提案。隨後，大家各自吃了點東西，坐等晚上的夜潛。

　　7 點整，我們約好在潛水店集合，他們懷著戰戰兢兢的心情，聆聽了 20 分鐘的行前簡報，我詳細地解說潛水手電筒在水中的使用方式，夜潛的手勢與日潛有什麼分別，以及即將能看到的景致等。

　　搭了 15 分鐘的船，我們抵達潛點，準備一起度過這特別的平安夜。嘴裡咬著調節器，一手拿著潛水手電筒，穿上蛙鞋，背著 200 Bar 的氣瓶，數到三跳進水裡。

　　一步一驚心，好奇又興奮。夜潛可以看到各式各樣

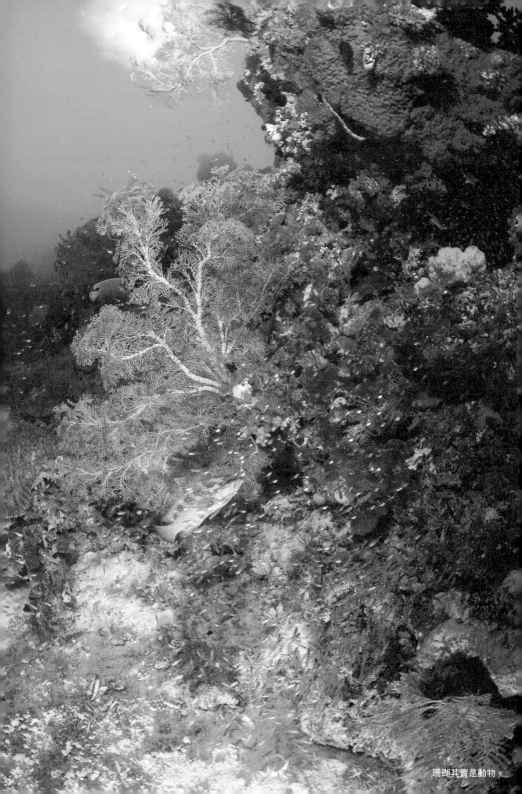

珊瑚其實是動物。

的魚：鮪魚在覓食，鯊魚在海中盤旋，海龜在休息，而平時怕羞的海葵則盡情地釋放璀璨。夜潛就像是通往另一個時空的入口。

過了約 45 分鐘，我們用眼睛享受完海底「聖誕大餐」後，安全停留就是我們的甜品——在淺水俯瞰黑夜的海底。一群群的小魚就好像聖誕燈飾一般，點綴了靜謐的海洋。回到水面後，我們等待潛水船前來，此時我又有了一個新的提議：「不如我們全都關掉自己的手電筒，在平安夜感受一下從水中望向天空。」於是我們相繼關掉燈源，映入眼簾的，是一片璀璨的星空，繁星點點，彌補了我們欠缺的聖誕氣氛，夜幕把這個平安夜變得更加完美！

這次夜潛對學生來說可能是在享受一趟刺激、難忘的旅程，而我則是一邊看著他們進步，感受到教學的滿足。2013 年，我度過了「特別」的平安夜，也累積了一次印象深刻的教學經歷。

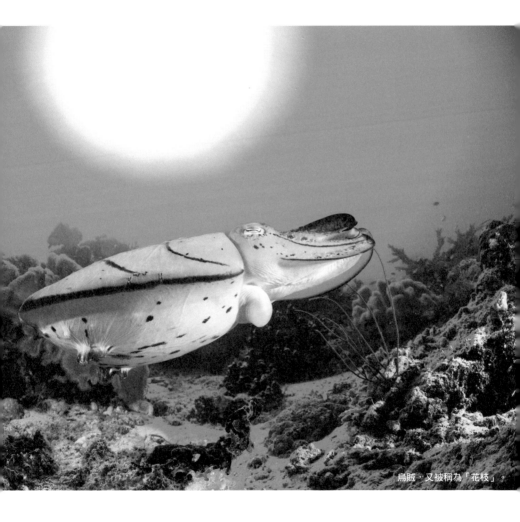

烏賊，又被稱為「花枝」。

海底教學驚魂記

在「天堂」特別的經歷總是很多，其中也有驚險的突發事件。

一次，有位從北京拿轉學信過來請我協助完成開放領域潛水課程的學生。一般要取得開放領域潛水證照，必須完成平靜水域訓練、開放水域訓練以及知識練習3個部分，持轉學信的學生已完成了第一及第三部分，其後接信的教練只要幫助他們完成第二部分便可以畢業。以上情況大多發生在一些內陸地區，因為沒有合適的開放水域做下潛訓練，只能在有限深度的泳池進行平靜水域訓練，以及在課堂完成知識練習。

這位學生希望完成開放領域潛水課程，之後再考取

菲律賓出色的螃蟹船。

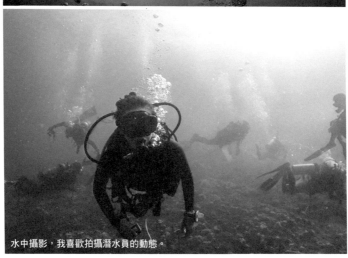

水中攝影，我喜歡拍攝潛水員的動態。

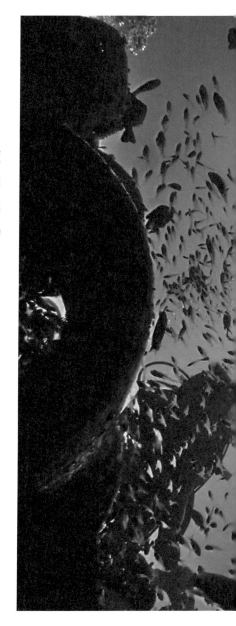

進階水域潛水。一如既往，在他填表的那天，我已安排好連續幾天的「潛程」。欲取得進階水域潛水執照，要先在 10 多個訓練中選取 3 個，再加上 2 個必修科深潛及水底導航，這位學生選擇了 5 個項目：夜潛、深潛、水底導航、中性浮力訓練及流放水域訓練。

或許是年齡相仿的緣故，我倆很快地成為了朋友。身為潛水教練的我和從事醫護人員的他，互相分享各自的潛水和行醫故事，無所不談，在歡樂中順利地完成了開放水域潛水員資格。

通常考執照的學生總會有點

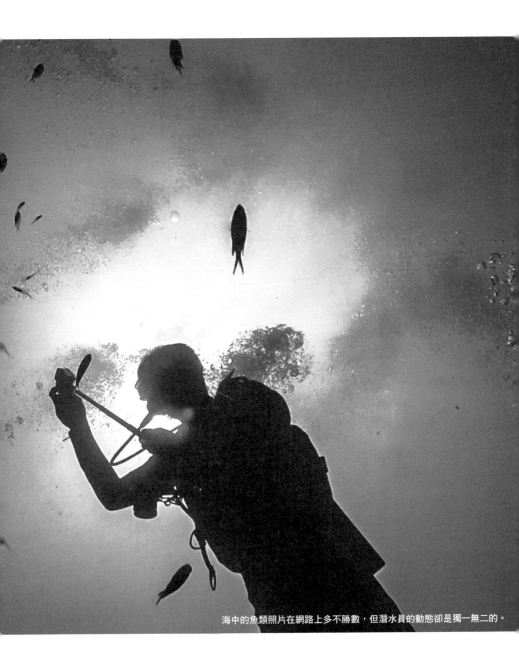

海中的魚類照片在網路上多不勝數，但潛水員的動態卻是獨一無二的。

戰戰兢兢,抱著水底探險的心情下潛。不過當他們在海裡發現有趣的魚類,就會在水中手舞足蹈,想盡辦法給教練留下印象,以便回到水面後一一發問。這種初學者的心情,真的十分可愛!

某天,我們準備進行水底導航及中性浮力訓練,這位學生的水性很好,悟性也很高,在訓練中只需稍稍提點就能慢慢掌握其中的要訣。完成幾個練習後,我們還有時間去「Fun Dive」一下才回水面。

經過 1 小時的休息,我們揹好裝備,咬著調節器,踏出船邊,跨步式跳下水,開始第二次下潛。因為是水底導航訓練,我預定帶他前往一大片沙底,外圍被一片珊瑚礁包圍的潛點。當中的技巧練習包括距離量度、時間量度、指北針運用、搜尋方法訓練等。學生的表現非常穩定,轉眼間就標準地將前 3 個練習做好。而搜尋方法訓練,是運用指北針配合距離量度做出指定範圍的搜尋,例如一名潛水員以 30 次打腿為單位,再以每次 90 度轉向,4 組打腿及 3 次轉向後,便會返回原位。

救援潛水訓練。

帥氣地後滾翻下水。

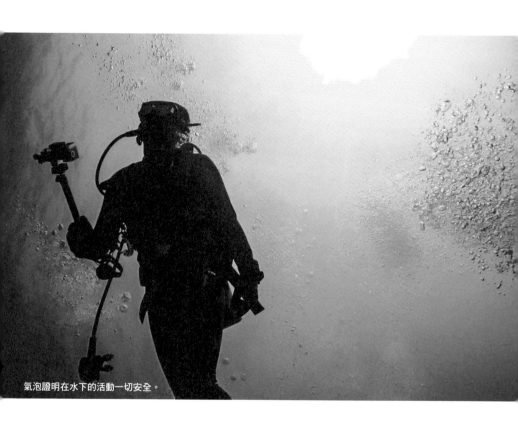

氣泡證明在水下的活動一切安全。

出發前，我用鉛筆在教學板寫上「每次30下打腿」、「每次左轉90度」，接著便以教練傳統的姿態雙手抱胸，看著他打腿。10多下之後，他的身影開始慢慢消失，而我一邊看著電腦錶計算他返回的時間，一邊感受著水底的寧靜。口中吐出的氣泡緩緩上升，身旁的魚一群一群游過，時間慢慢過去，以當天的能見度來看，以及先前記載過的打腿頻率，應該不到2分鐘就會再度看到他的身影。但是2分鐘過去，卻連蛙腳也沒看見，我心想他是否迷路了呢？根據潛水員守則，若發覺與同伴失散，便以同樣的深度搜尋1分鐘，之後再做安全停留，返回水面等待。於是我決定出發尋找他，暗自祈禱他只是看錯指北針或算錯打腿次數，千萬不要發生什麼意外。我冷靜地評估水下狀況：第一，能見度高，差不多有20米；第二，周邊幾乎沒有水流；第三，練習時的水深不到8米。綜合以上判斷，我決定慢慢上升到4米左右，如此一來我既可以看到水底，也能同時觀察水面，之後再慢慢從他出發的左上方前進。

　　我上下搜尋、放慢呼吸，盡量不要有太大的吐氣聲，以便留意他可能對我發出的信號。此外，我一手拿著鐵棒敲打氣瓶，希望藉由聲音讓他知道我在附近。一下接一下的打腿，搜索時間差不多過了 1 分鐘，我打算升上水面，看看他是否在等我。於是我暫停向前，以自轉的方式邊轉邊升近水面，同時觀望四周有沒有他的蹤跡。終於，當我上升到一半時，看見他慢慢地沿路打腿回來，我趕緊以頭朝下的下潛方式攔截他，確認有沒有什麼不對勁。

　　幸好，他回給我一個「OK」的手勢，接著又以雙手做了像鳥在拍打翅膀般的動作。我猜，他應該是想跟我說看到「魔鬼魚」了吧！確認壓力表顯示的剩餘氣體，以及 3 分鐘安全停留，我倆終於回到水面。脫掉面鏡，鬆開調節器，他的嘴角微微揚起，似是回味著什麼。我詢問他在水裡究竟發生了什麼，他說：「教練，你為什麼要我打腿那麼多次啊？我在中途就已經沒力氣了。」我答道：「30 次會有多累呢？剛才距離測試也是 30 次吧！」他睜大眼睛，邊笑邊問：「30 ？

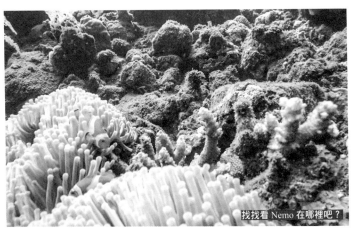

找找看 Nemo 在哪裡吧？

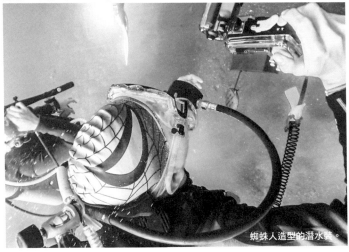

蜘蛛人造型的潛水裝。

不是 90 嗎？」我看到他的反應後，連忙拿起教學板再次確認。板子上大大的「30」，讓我倆都捧腹大笑起來。原來，他將教學板上的「30」看成了「90」，連自己打腿多少次都忘記算，之後就迷路了。

但塞翁失馬焉知非福，他也因為迷路而見到了一條身形龐大的魔鬼魚，算是一次憂喜參半的經驗。在潛水的過程中，難免遇上一些突發狀況，不過只要大家相信彼此，冷靜思考、分析環境，做出適當反應即可。做人如是，潛水亦如是。

最後，因為打腿從 30 下變成 90 下的緣故，訓練只算完成一半，要利用原本早上的休息時間多潛一次完成剩下部分，晚上再進行夜潛。5 天過後，這位學生成功考獲 2 個潛水資格，技巧和信心大大提升，我們也因為這幾天的相處成為了朋友。

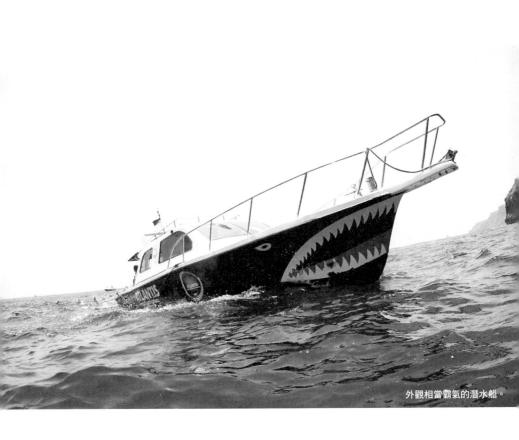

外觀相當霸氣的潛水船。

在天堂遇上
潛水「高」人

　　一般人可能會認為潛水是非常消耗體力，又充滿挑戰的一項運動，對象應該多以年輕人為主，但如果看過以下這個分享，相信即使你不是潛水員，一定也會心動的。

　　2014 年的某天，正當我準備下班、要把門鎖上時，從玻璃門的反射看到有位年邁的女士，突然拍了下我的肩膀。這位來自國外的婆婆看起來 60 歲左右，但腰還是挺得直直的，身形嬌小。當時我心想：會不會是全家三代都到馬爾地夫度假，婆婆在島上迷了路呢？在我還未回神之際，婆婆就問我是不是在這島上的潛水店工作，以及我是不是潛水教練。

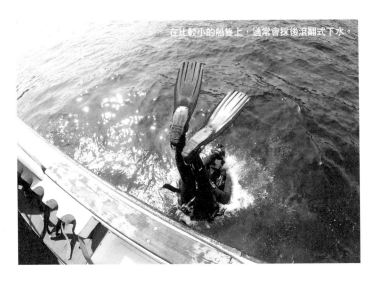
在比較小的船隻上，通常會採後滾翻式下水。

「您想體驗潛水？」婆婆笑著點頭，「我想請你幫我 Check-in，可以給我申請表格嗎？」

當時我真的無法相信眼前這位看上去年事已高的婆婆，竟然是持有執照的潛水員。我請她進入店內，遞上表格，耐心等候。5 分鐘不到，她熟練地把表格填好，遞給我一本潛水紀錄冊及 2 張潛水證。天呀！是一張潛水救援資格證，以及一張可以使用高氧的證明！一般潛水用的空樽只是普通空氣壓縮後注入，而

高氧即是樽內的氧氣百分比較正常的高，使用前須取得證明。再仔細一看，竟然只是 10 年前的事，且婆婆原來已高齡 72 歲，更不可思議的是，她還有 800 多次的下潛經驗。那時我已再沒有疑惑，只問她有沒有醫生證明，確認她還適合潛水。因為年過45歲的潛水員，每年都要經過健康檢查，確認身體狀況沒有問題才可以潛水。仔細詢問之下，原來婆婆是專程從俄羅斯來度假潛水的，還說每天要下潛 2 次，真是相當厲害！

她在島上停留了 10 日，扣除第一天及最後一天不能潛水之外，她連續潛了 8 天，每天 2 次，且最厲害的是，她在水中就像不用呼吸一樣。一支氣樽通常用 60 分鐘，便只剩餘 50 Bar，但她在水下待了 67 分鐘，回到水面的時候還剩下 100 Bar 之多！

對不太了解潛水的人來說，或許會認為這是一項只屬於年輕人的運動，需要強健的體魄和充足的體力。但事實證明潛水是一項「休閒活動」，更適合男女「老」少呢！

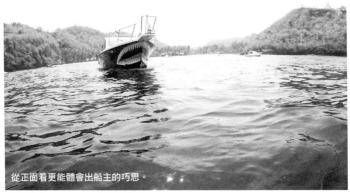

從正面看更能體會出船主的巧思。

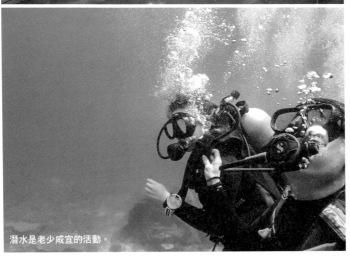

潛水是老少咸宜的活動。

做一名無悔的
潛水教練

　　在我看來，做為一個潛水教練，有趣的、開心的、難忘的，故事多到講不完。2013 年選擇出走時，怎麼都想像不到後來會有如此豐富的經歷，這個轉折改變了我人生的方向。我想，今後的路也會因為當天的出走而繼續改變，無論如何，我都充滿期待。

　　作為一名潛水教練，應該對每位想考潛水證照的學生負責，不論是下潛、上理論課或是考試，都要用經驗和耐心去教導和指點。大家或許不知道，每一位潛水教練在學生下水前，都會預想可能發生的緊急狀況，並想好應對措施。例如學生的中性浮力不佳，往上升或下沉時？教練應該如何指導或救援；也會預想

貼上貼紙的就是高氧的空樽。　整理得井然有序的潛水裝備。

裝置發生問題時，要怎樣協助學生解決。每位潛水教練都時時刻刻擔心著學生的狀況，更準備隨時放棄自己的氧氣瓶等裝備給學生使用。此外，教練有時候甚至需要扮演知心好友，對學生進行心理輔導，這些都是一個潛水教練的基本工作。

　　每種職業都有其背後的辛酸，但只有不斷努力才可能獲得成功，真心希望大家都能找到自己喜歡的職業，做自己喜歡的事。雖然這並不容易，但千萬不要放棄嘗試，畢竟一份自己喜歡的工作，做起來會幹勁十足，而不是日復一日地感到厭煩。當你開始嘗試自己喜歡的事，並將其當成事業來發展，縱然過程很辛

苦，且很有可能距離成功遙遙無期，但起碼是自己心甘情願的。

　　一直以來，我跟隨著內心走一條自己選擇的路，而不是一條他人為我規劃的路。人生苦短，我不想為他人而活，也希望以後有更多的經歷與故事可以和大家分享，甚至多年以後可以講給我的孩子聽。

　　經驗和積蓄一樣要慢慢儲存，當有一天感到意志消沉時，回想一下曾有過的光榮歲月，便會覺得此生沒有白活，人生的低谷也只是一刻而已。

潛水過後裝備的清潔工作非常辛苦。

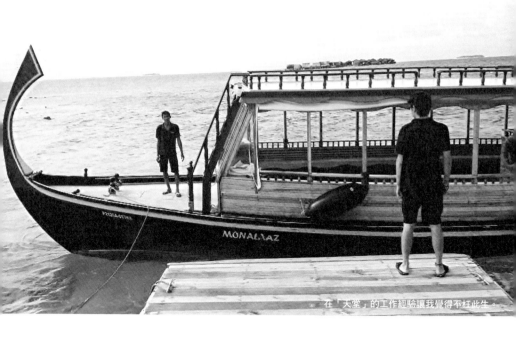

在「天堂」的工作經驗讓我覺得不枉此生。

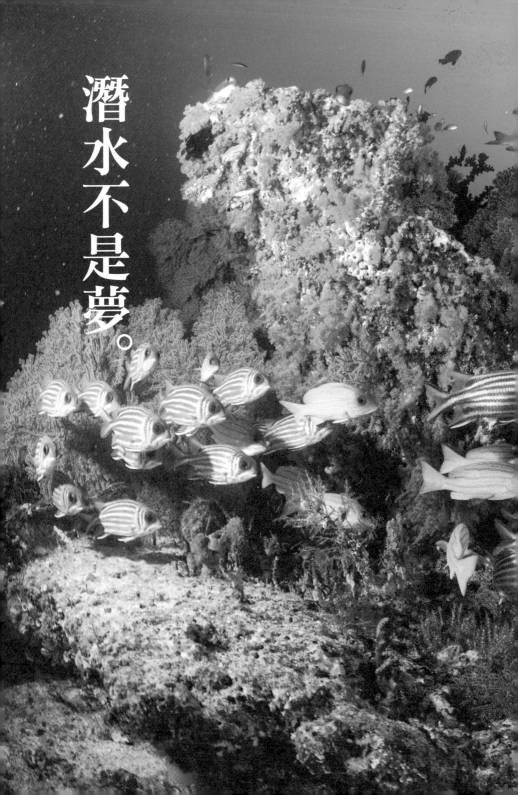

潜水不是夢。

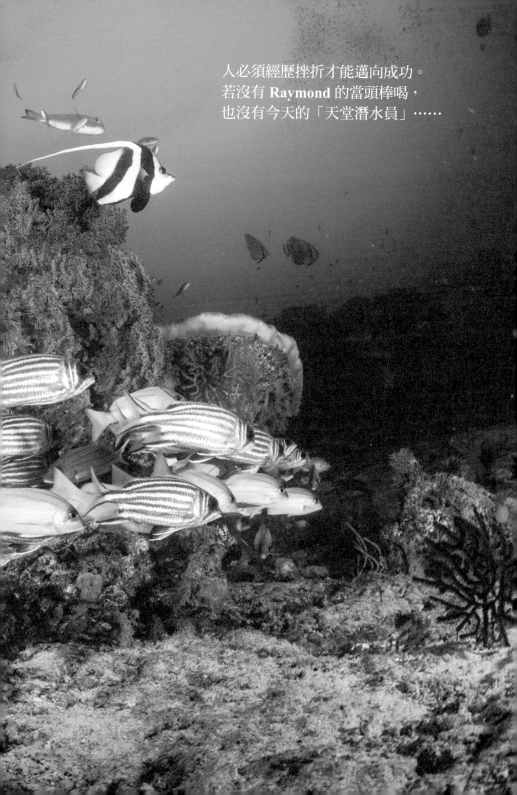

人必須經歷挫折才能邁向成功。
若沒有 Raymond 的當頭棒喝，
也沒有今天的「天堂潛水員」……

探索海底世界

很多人可能以為沒有潛水證照，就無法體驗潛水的樂趣，其實不然。為了想要潛水而沒有證照的朋友，潛水店通常設有「潛水體驗」，可說是考取潛水執照的暖身。

前往海島度假，除了炎熱的陽光與綿延的沙灘，海底也有壯觀的景色。水下不僅有美麗的珊瑚礁，色彩繽紛的植物，形貌各異的魚群，還有豐富的地貌。若只因為沒有潛水證照而不能好好地探索水下世界，肯定會是個遺憾！

一次性的潛水體驗，簡單來說教練會為你穿戴裝備，在潛水前後進行簡報，而在水下則是緊貼著教練

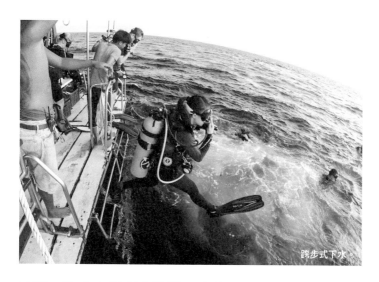

跨步式下水。

活動。許多參與者在體驗潛水後，都確立了自己要考
取潛水執照的目標。若以 PADI 為例，體驗潛水主要
分為 2 個部分：知識發展、平靜水域到開放水域。其
中知識發展包含學習水中呼吸及平衡壓力的技巧、裝
置的基本使用、水下溝通的手勢、清除調節器及面罩
積水的技巧等，多會由教練講解及示範，讓學員簡單
明瞭地掌握基本的潛水安全知識。

　　完成裝備的穿戴後，教練會先帶學員到淺水區練習一些簡單的技巧，包括如何在水中正常呼吸、找回掉落的調節器、BCD 如何充氣及排氣等。完成後若教練判定學員已熟練，才會被帶到較深的開放水域。

　　一次的潛水體驗大約 30 至 50 分鐘不等，取決於當時的環境、用氣量等因素，雖然深度限制只有 12 米，但對一個從未試過潛水的人來說，已是一段值得回憶的新奇旅程了。在水中教練會以學員的穩定性或水性來調整教學方式，學員可以安心潛水、欣賞水下美景。下潛時會發現自己好像進入另一個世界，除了呼吸聲外，蔚藍的水下一片寂靜，幾乎什麼也聽不見。置身於一望無際的海洋中，與各式各樣的魚類同游，即使有教練在身旁牽引，也會明顯感受到一種開闊與自在。從剛下潛時的緊張，到因為海底奇景而逐漸興奮、忘記所有煩惱──潛水的魅力就在於此。

　　當然，有潛水證照就像有了駕駛執照一樣，不用教練的牽引便可以自由自在地潛，甚至可以選擇去專門

欣賞某種生物的潛點潛水。不過，我在馬爾地夫教授
最多的還是體驗潛水，因為大多旅客都沒有 3 天以上
的時間考潛水證照，且好不容易有一趟為期數天的旅
行，多數人都不想把時間花在課堂上。建議喜歡探索
海底世界、喜愛潛水的朋友們，先在自己的國家考完
潛水證，如此一來旅行時就可以隨心所欲地潛了。沒
有機會在月球嘗試無重力狀態，就來試試看潛水吧！

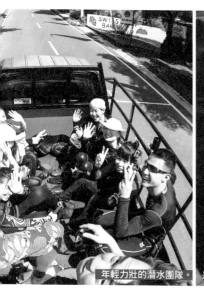
年輕力壯的潛水團隊。

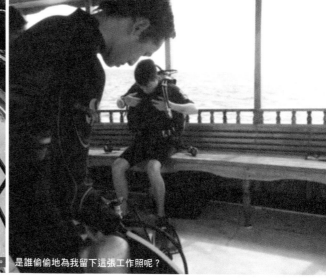
是誰偷偷地為我留下這張工作照呢？

潛水是一種態度

　　潛水，對未曾親身經歷過的人來說，是一種運動；對體驗過的人來說，每次下潛都是一場特別的回憶；而對考獲證照的人而言，則成為了一種「態度」，更能促使人改變。

　　先從基礎說起，當學生考取開放水域或進階水域潛水執照後，就代表比其他人可到達之處多了約 71％（因為海洋佔了地球表面積的 71.8％），當然，不是所有海域都可以下潛，但基本上只要有生物存在、環境許可，深度介於 0 ～ 18 米或 0 ～ 30 米，有氣樽、下潛裝備及潛伴就可以到達。雖然不是潛過水後就一定是專家，但眼界會比沒有潛水證照的人開闊。一般

泰國布吉船宿。

面對潛水的態度非常重要

的旅行景點，不是如巴黎鐵塔般浪漫，就是同威尼斯大運河般氣派；不是如尼加拉瓜大瀑布壯觀，就是能給你埃及金字塔的驚嘆。不過，前往這些旅遊景點不必考執照，只要經費充足便可，也不須接受相關課程訓練。那麼水下的知名景點呢？如馬來西亞西巴丹的「傑克魚風暴」，關島海下的沉船和飛機殘骸，以及世上最大的活珊瑚群「大堡礁」、馬爾地夫的「魔鬼魚點」等，幸運的話還可能碰上 10 多條魔鬼魚與你同游。若要到上述的水下景點，首先要考取基礎潛水執照，並累積許多地理知識，起碼要清楚景點大概多深、是否有季節性等，加深對海中生物的觸覺、氣候、環境、水質的了解。

　　愈是想追求每次下水都能見到美麗的海底景觀，尋求更佳的水質環境，對經過的魚類有更多認識時，愈會不自覺地去尋找相關資料：氣候、水溫高低、魚類名稱、生態習慣等。每次潛水過後的檢討或準備下一次潛水，都會激起一股知識收集的欲望，這就是我所指的「態度」。在日常生活中，對「海」、「水」、「潛」等相關字眼開始敏感，當看到文章、電視、電影甚至歌詞中有這些關鍵詞出現，都會特別加以關注，甚至會不知不覺愛上國家地理頻道。而和朋友聊到海洋時，更會迫不及待地分享自己獨特的經驗。此外，遇到潛水員時，會想與對方交流知識，分享去過的地方、看過的生物，亦會不自覺地培養出海洋保育習慣。這種生活態度會令你交友更廣，知識更豐富，促使你終生學習。

　　我因為這種「態度」而改變，成為了一名潛水教練。香港每年5月中到10月底，就是潛水工作的旺季。2014年7月從馬爾地夫回港至今，算是經歷過了2個

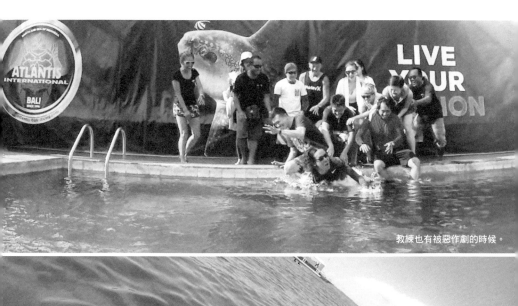

教練也有被惡作劇的時候。

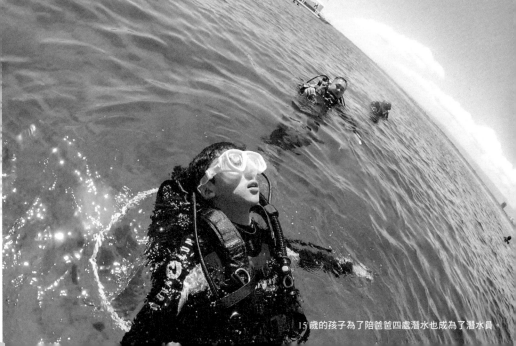

15歲的孩子為了陪爸爸四處潛水也成為了潛水員。

可愛的蝦虎魚。

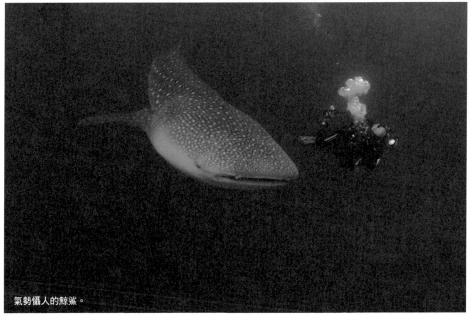

氣勢懾人的鯨鯊。

旺季，學生也一年比一年多。雖然我沒有大公司的支持，但我每年的學生數目也不少。過去在香港工作，總是不喜歡下班後還帶著未完成的工作回家，但現在幾乎是 24 小時上班，總盼望有新的學生，或是舊的學生介紹他們的朋友潛水，甚至也歡迎大家詢問有關潛水的問題，因為我明白：現在能將自己的興趣變為工作，是不可多得的機會，務必要好好珍惜。

在香港潛水的圈子非常小，稍有不慎事情就會傳得很快，所以我要求自己先盡到本分，且現在網路上資料非常豐富，課程內容的正確與否，都會被拿出來檢討，所以我更要求自己每一個步驟都不可以有誤。

從一開始離開香港前往澳洲、再到馬爾地夫，最後回到香港。一個個開始與結束，是我從事這份工作最大的自信。萬事起頭難，很多人都害怕開始，但只要勇於跨出第一步，必定能有所收穫。

從失敗邁向成功

　　從事一名潛水教練，有點像是進入保險產業，不論是初考獲教練執照，還是像我一樣回流香港，都會有某種壓力驅使你從身邊的人開始「推銷」。

　　雖然潛水是件好事，但我想用自己的能耐試一次。不含自己的朋友，3 個月內我總共有 60 多名學生，PADI 也在年底頒給我一張證書，表揚我這幾個月的成績。然而最讓我開心的，不是賺到自己的生活費，而是學生對我的信任。2014 年暑假結束，好多人問我相同的問題：你冬天該怎麼過？會找一些穩定的工作嗎？我決定繼續潛水，全心投入做我想做的事。我明白這個決定會影響 11 月到隔年 5 月的收入，但我更希望工作能融合自己的興趣。因此，我決定在非旺

季時帶學生到國外潛水旅行，教授進階水域潛水。我的團費可說是業界最低的，因為我希望賺回的不是金錢，而是學生的快樂。在半年內，我出發前往了菲律賓及印尼峇里島，不僅獲得了小小成就，也讓生活得以持續下去。

2015 年 5 月，我養精蓄銳，又開始了半年的香港潛水。這一年我比前年更忙，更試過連續 15 天潛水。9 月中也帶了潛水團到台灣綠島，邊玩邊工作。這半年比之前所有的潛水工作更辛苦，更要努力和用心，假期差不多只有 10 天左右，但換來的也比之前更多，真正證明了我「結束」穩定的工作，「開始」一段新的事業也可以生存，並且還賺回了信譽，讓學生放心地把安全託付給我，學生多了將近一倍。

此外，今年的學生也不限香港人，還有來自澳門、尼泊爾、英國、加拿大、台灣等等，不論是學生、潛水員還是朋友，衷心感謝大家對海洋有興趣。

　　最後，還有一個人不得不提——Raymond Chan，一個對海洋，對潛水有極高要求的教練，是他教會了我什麼是潛水。現在，他是我生活中的朋友，也是工作上的伙伴。Raymond Chan 擁有 20 多年的潛水經驗，雖然我不曾細問過他的背景，但我隱約知道他是一個飽經風霜的人，因此對每件事都有很高的要求，並設立清楚的目標。從第一個潛水牌照開放水域潛水員到現在的名仕潛水員訓練官，中間一共有 8 個級別，其中我有 5 個級別是由 Raymond 所指導，他的經驗與分享，我一生受用。

　　說實話，Raymond 相當嚴厲，我的第一次教練考試在泰國，當時我慘遭滑鐵盧，在場的 Raymond 教練比任何一個人都生氣。還記得他嚴肅地對我說：「回到香港不要再說你是我的徒弟，我從來沒有你這個不長進的徒弟。」回到香港後，我們師徒的關係降到冰點。我理解他的懊惱，也同樣氣自己不爭氣，沒有臉再面對他。所幸在我出國的幾週前，我以詢問潛水問題為由打電話給他，漸漸地修復了師徒關係，無論是

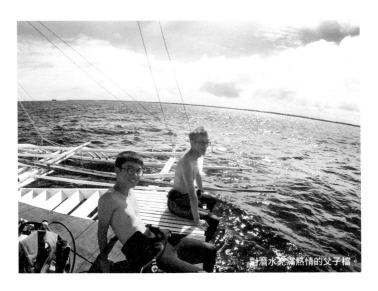
對潛水充滿熱情的父子檔。

工作、知識或經驗，Raymond 教練都給了我非常多幫助，我永遠心存感激。

如果時光倒流，回到在泰國考試的那天，我仍希望命運沒有改變，我的第一次考試沒有通過。因為我知道，人必須經歷挫折才能邁向成功；若沒有他的當頭棒喝，也沒有今天的「天堂潛水員」。

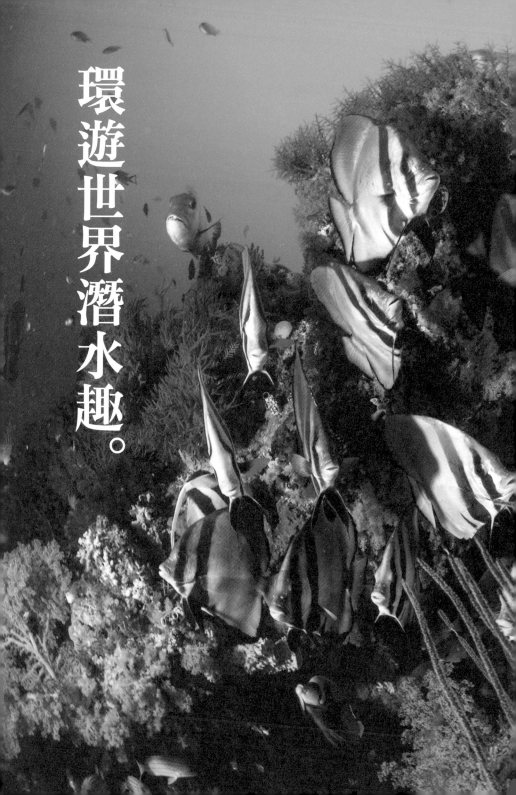

環遊世界潛水趣。

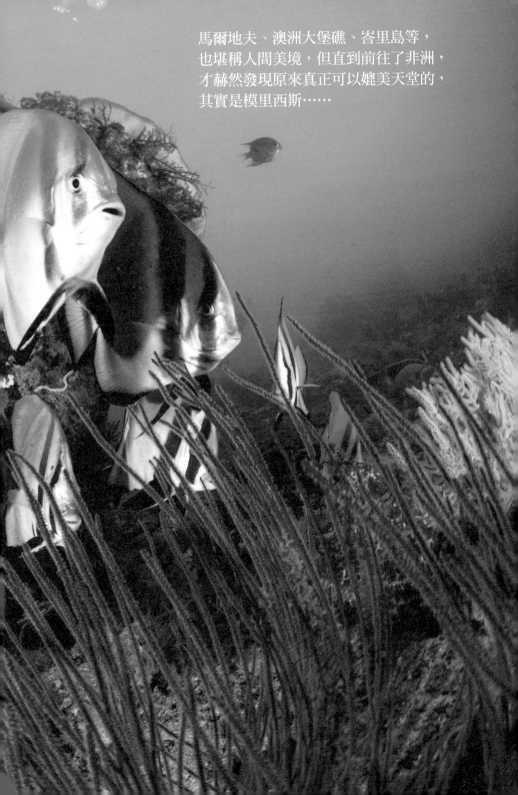

馬爾地夫、澳洲大堡礁、峇里島等，
也堪稱人間美境，但直到前往了非洲，
才赫然發現原來真正可以媲美天堂的，
其實是模里西斯……

如夢似幻的潛水勝地
模里西斯

人生第一次踏足非洲版圖，是在 2015 年 1 月 19 日。模里西斯（Republic of Mauritius），一個一般人不太熟悉的地名。我曾認為這一生可能都不會和這個國度有什麼交集，殊不知在機緣巧合下，第一次拜訪非洲便是前往模里西斯。

美國著名小說家馬克‧吐溫（Mark Twain）曾在其作品《赤道漫遊記》（Following the Equator）中這樣形容過模里西斯：「有人說上帝創造天堂之前先創造模里西斯，而那個天堂其實是依照模里西斯創造出來的。」（From one citizen you gather the idea that Mauritius was made first, and then heaven；and that heaven

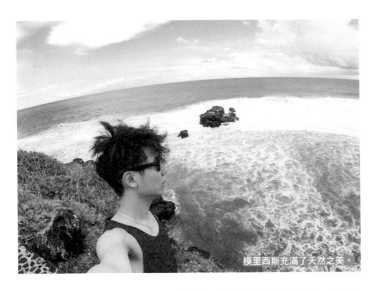
模里西斯充滿了天然之美。

was copied after Mauritius.）究竟是天堂先出現，還是模里西斯先出現呢？當然無從查證，但因為這句話，自稱「天堂潛水員」的我對這個國度充滿了期待。雖然我不算是潛遍世界所有地方，但去過的馬爾地夫、澳洲大堡礁、峇里島等，也堪稱人間美境，但直到前往了非洲，才赫然發現原來真正可以媲美天堂的，其實是模里西斯。

　　近幾年我不斷在蒐集有關潛點的各方面資訊，原本預計在 2 年內出發前往模里西斯進行實地考察。然而很幸運地，在 2015 年中旬，我收到一封由模里西斯旅遊發展局寄來的電子郵件，邀請我到當地宣傳。機會總是留給準備好的人，我立即備妥平常累積的相關資料，加上履歷一同回覆給對方，並表示自己對這次遊訪深感興趣。幾次郵件往返之後，便確定了這次的模里西斯行。

　　雖然從接獲邀請到出發的時間相當倉促，大概只有 2 個月左右，但我一點也不敢鬆懈，因為這次行程也是當局首次邀請潛水教練做宣傳，所有行程或紀錄都是史無前例。很榮幸能獲得這次機會，成為模里西斯邀請的第一位香港潛水教練，我非常感激，同時也受寵若驚。

　　此行的吃、住都是由當地旅遊發展局安排，我只需計劃自己的潛水路線。模里西斯的陸地面積差不多是香港的 2 倍，於是我決定在當地進行環島潛水。

酒店的私人碼頭。

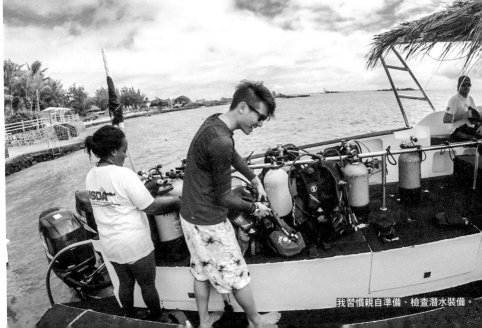

我習慣親自準備、檢查潛水裝備。

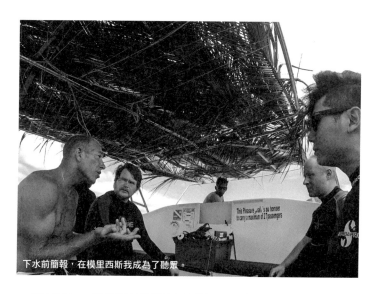

下水前簡報，在模里西斯我成為了聽眾。

　　出發前，我緊張得難以入眠，畢竟這是我人生中的
第一次非洲之旅。9 小時 45 分鐘的航程，橫跨整個印
度洋，我們準時到達目的地──模里西斯國際機場。
下機時，機場給我的印象非常乾淨整潔。原來，這座
機場在 2013 年才正式啟用，當中以大量玻璃組合而
成，讓陽光自然地灑落，不僅環保，也配合了旅客們
到此旅行或度蜜月的愉快心情。

辦好所有入境手續，取回行李，正好是當地時間的早上 8 點多。抵達接機大廳，我看到了旅遊局幫忙安排的司機，高高地舉起我的名字，這一刻，才讓我確定了自己不是身在夢境。

非洲西岸的首度下潛

　　下午 3 點，我和旅遊局的工作人員相約見面，此次由亞太區的市場部總經理 Robin 和 Joan 負責接待我。因為是第一次以潛水為主題的宣傳，所有路線及安排都要經過詳細商討，6 天 5 夜應該有 4 天可以安排潛水，目標是模里西斯的東南西北岸，藉此了解不同的海岸環境以及不同的地方文化。

　　第一天，我選擇西岸做為首次非洲下潛。模里西斯簡單來分只有冬季（5 ～ 11 月）及夏季（12 ～ 4 月），冬季受東南季風影響，因此夏天是潛水的最佳時節。

　　旅遊局安排我下榻在一間西岸高尚的度假村
──Klondike Hotel。從外觀看上去這裡沒有什麼特
別，但入內後，映入眼簾的是一幢幢別墅，分別隱藏
在樹林間，給人一種非常靜謐的感覺。步入大廳，潛
水店位在大廳旁，雖沒有配合酒店的氣派裝潢，但所
需的裝備一應俱全。

　　導潛的是一位土生土長的模里西斯人 RasToff。當
地的潛水活動大多都是船潛，我們一船 4 人，除了我
和導潛之外，還有一對法國夫婦，由於他們不會說英
文，所以我們一直是用身體語言溝通。

　　模里西斯在尚未獨立前，分別被荷蘭、法國、英國
統治過，其中以法國統治時期的影響最為深遠。由於
英國統治時期也保留了大量法國文化，如法律、語言
等，所以直到今天，法文也是模里西斯大部分人熟悉
的語言，而法國人也因文化相近，經常造訪模里西斯。

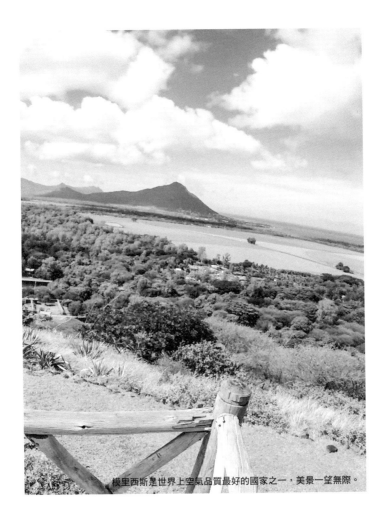

模里西斯是世界上空氣品質最好的國家之一，美景一望無際。

　　10 多分鐘後我們抵達潛點，幾人一躍而下，很快地便下潛到 20 米左右。跟著 RasToff 的帶領，我一路上仔細尋找海底的不同，而其中最特別之處在於水下的岩石。模里西斯位處火山地帶，由火山熔岩形成，所以在海底沒有被珊瑚覆蓋的地方，就會看到一層層的岩石。此外，這裡的水中生物有獅子魚、石頭魚、石斑、海蛇、海龜等，模里西斯雖位於非洲地區，但和馬爾地夫同屬印度洋領域，因此生物多樣性也特別豐富。

模里西斯南部生態遊

　　第二天一早，10 點整司機

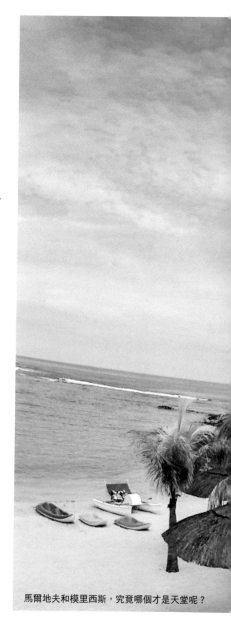

馬爾地夫和模里西斯，究竟哪個才是天堂呢？

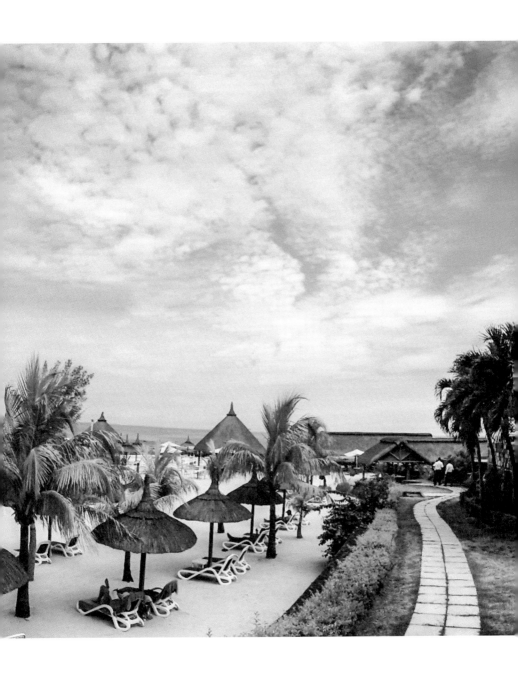

準時抵達，但帶給我的是一個壞消息，因為當天南部
風太大，本來安排好的 2 間潛水店，都取消了當天所
有的下潛活動，取而代之的是乘車深度遊覽模里西斯
南部。

　我們從毛國的西部一直沿著海岸線向南部出發，之
後再折返酒店。5 小時內，晴天、雨天不時交替，我
們開過藍天綠地，亦走過暴雨泥濘。模里西斯是全世

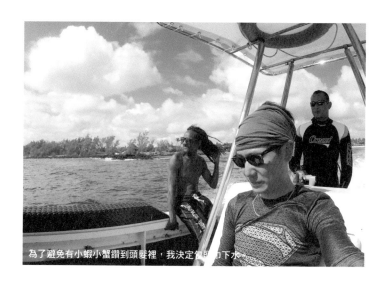

為了避免有小蝦小蟹鑽到頭髮裡，我決定包頭巾下水。

界空氣品質最好的國家之一，天空一望無際，且除了首都路易港外，其他地方多是矮小的樓房，基本上全國哪區下雨、哪區放晴，幾乎可以用肉眼直接分辨，真是前所未有的體驗。因為空氣清新，大部分人在公路上駕駛時都開著車窗，比起現在很多都市由於空氣污染而關窗開冷氣，給我留下了十分深刻的印象。

途中我們走訪了海鹽、茶葉、甘蔗加工廠等，可說各具特色，但對鍾愛戶外的我來說，參觀工廠是遠遠不夠的，所以我中途特意要求停留幾個沙灘。雖然前文提及過南部的風較大，有時不適合潛水活動，但也正因為如此，南部的度假村或沙灘像風箏衝浪（Kite Surfing）、風帆衝浪（Wind Surfing）這類的活動相當熱門，沿途也看到不少相關的訓練學校。但遺憾的是當時我把下水裝備和衣物都放在酒店，沒有機會親身體驗一次，只能單純飽飽眼福。

除了沙灘外，司機也特別為我安排了一個景點「Gris Gris」，是一處位於山上的懸崖，可算是模里西斯

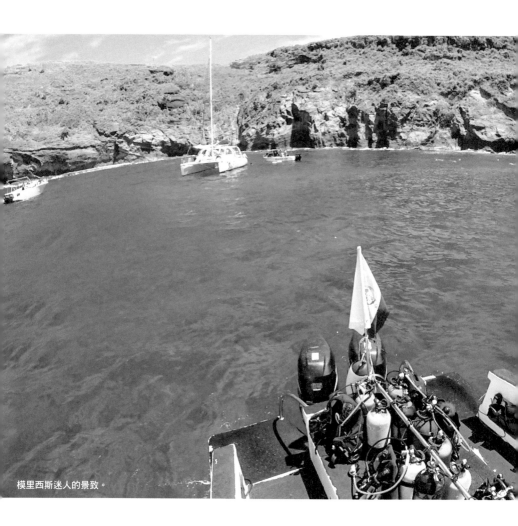

模里西斯迷人的景致。

的最南方，往下俯瞰就是廣闊的南冰洋（Southern Ocean），巨大的海浪不停拍打著懸崖，浪花四起，非常震撼，讓人有種一覽眾山小之感。

另外，回程時也經過了聖水湖（Grand Bassin），是模里西斯最神聖的地方，因為當地人大多信奉印度教，而聖水湖正是一處重要的朝拜之地。當中建造了幾座雕像，其中「濕婆」更超過 33 米，非常壯觀。此外，聖水湖每當遇上印度教各大節日時，常會吸引多達數十萬印度教徒到此舉行祭祀活動。

一整天穿梭在大自然中，所見一直都是綠油油的景色，模里西斯的自然生態環境保護得非常好，不管走到哪都可以看到綠色植物，比起在繁忙的都市中，眼睛真的放鬆、舒服許多。

刺激的北岸沉船潛點

在模里西斯北岸招待我的，是一間非常豪華的度假

村及當中的一間潛水店。ZilwaAttitude Hôtel 是當地品牌 Attiude 旗下一間知名的度假村，內部一草一木的靈感都來自模里西斯的文化，看得出所有細節都是盡可能以當地特色來設計、裝飾，為一家匠心獨具的度假村。而潛水店則是當地非常有名的 Emperator Diving，教練 Ludovic CHENEAU 從 12 歲就開始接觸潛水活動，小時候家庭也是以打撈為生，在耳濡目染下愛上潛水。

從西部出發到北部，車程大約 1 個半小時，聽過簡報後我們便準備出海。原來模里西斯北部以上還有幾座小島，由近至遠依序是 Coin De Mire、Flat Island 及 Round Island，其中最值得一訪的是 Round Island。教練 Ludovic 在我們出發的一星期前，曾帶領一班學生在 Round Island 見到 10 多條鯊魚一同出現的奇景，可惜我們當天時間不夠，只能前往最近的一座小島。

船程大約 25 分鐘，我們到達了 Coin De Mire，這個潛點最出名的地方是海底有一艘 1998 年沉沒的日

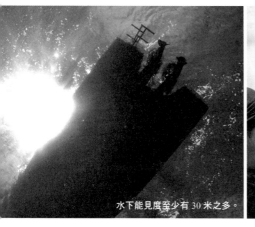
水下能見度至少有 30 米之多。

到模里西斯潛水的旅客來自世界各國。

本貨船,船身長約 44 米、高 10 米、寬 5 米,沉在 35 米深的海床上。因為沉船內的空間較多,魚類特別喜愛在此聚集,這樣的水下景點非常受潛水員歡迎。

　　準備就緒,我們一行 4 人後滾翻入水,下水後才了解到在模里西斯潛水的最大特色——海水特別藍且清澈。因為我們不是從岸邊下潛,而是從海中跳下去,沒有周圍的岩石或珊瑚作對比以得知深度和下潛速度,感覺有點像在水下飛翔般,只顧跟著 Ludovic 下潛。從水面到水底,我一直從後跟上,在達 35 米多時,

電腦錶上的顯示也才僅僅 1 分鐘，若非有豐富經驗的潛水員，想要快速下潛並做好耳壓平衡，幾乎是不可能的。同行的還有 2 名學生，他們也慢慢跟上來。因為海水清澈，下潛後不久，我已隱約看到一艘巨大的沉船在我們腳下；到達海床時，我清晰地看到整艘船，非常壯觀。我們停留在船身附近欣賞悠游的魚類，有石斑、海狼、鮪魚，所有的魚類都是成群結隊。之後，Ludovic 帶領我們到沉船的上方，參觀了船艙及甲板，有些比較細小的魚類集中於此，如石頭魚、獅子魚等，活動領域的劃分就像動物園一般，一區一區地分佈得十分清楚。

最後一站是船艙。起初 Ludovic 帶我到一個入口前，示意我獨自進去，並用手勢告訴我入內後如何從另一個出口游出來，我慢慢地按照指示方向前行。進入船艙內，眼前頓時漆黑一片，幾乎是伸手不見五指，且瞳孔也沒有及時反應過來，不太適應突如其來的黑

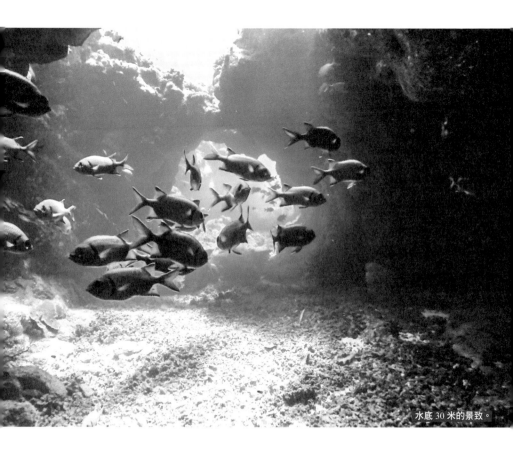

水底 30 米的景致。

暗，只能憑著感覺慢慢游，既緊張又有趣。不久後，眼前再度透出光線，原來教練已在等候我安全歸來。過程雖然只有 40 秒左右，但也是我的首度嘗試。

體驗完漆黑的海底世界，我們回到礁石邊繼續探索，差不多潛了 50 分鐘，感覺非常暢快。當天是 Double Tank，即指一次船潛下潛兩次，所以我們回到水面，分享第一次下潛的趣事，1 小時後又到小島的另一方開始下潛。

這次一行 6 人，第一組由 Ludovic 帶我，另一組是一位導潛和 3 名學生，下水後我們便分道揚鑣。在下水前的簡報中，Ludovic 曾說過這次潛水前半段是逆著水流，後半段才是順流而回，且水流不弱。教練帶我往一個礁石邊出發，而另一組則往沙地方向。這次沒有潛到第一次那麼深，最深只有 20 米左右，但我愈加感覺到水流增強。若以走路來比喻，水流就像從剛開始的慢走到了慢跑，我也開始專注起來。雖然魚的種類不比第一次少，但在湍急的水流中小魚也難以

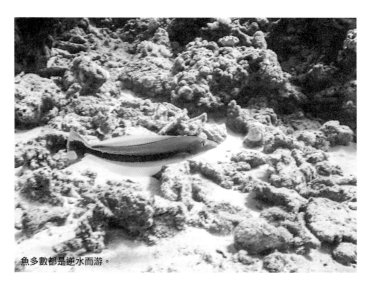

魚多數都是逆水而游。

穩定下來。之後 Ludovic 又帶我轉過幾個彎，穿過幾個小洞。突然，水流由慢跑升級為快跑，連魚群也要閃躲，我們只好以極慢的速度前進。幸好在下潛之前我多吃了兩口麵包，不然很有可能已經不知道被水流帶到哪裡去了呢！沿途的景色十分迷人，水質清澈、魚類繁多，可惜我一直專注在應付急流，也沒有太多心思留意美景。此番挑戰刺激的潛水環境真的是相當過癮，當然，一切都得以安全為前提。

回到度假村後，我前往餐廳享用備好的午餐，就在 Zilwa Attitude 酒店的沙灘旁，既美麗又愜意，遠眺可將前文提及的 3 座島盡收眼底，且所有建築設計也非常考究。如果有機會的話，我一定要再來模里西斯享受一番，特別是彌補那鯊魚之旅的缺憾。

東岸巧遇黑鰭鯊

小小島國上擁有的 5 星級度假村不多，大概只有 50 間左右，而邀請我到東岸潛水的，是一間 5 星級長灘高爾夫水療度假村（Long Beach spa and golf resort）內的藍潛水中心（BlueS diving Centre）。

我一大清早從西岸繞過北岸再到東岸，車程約 2 個多小時，抵達時負責人 Jean Michel Langlois 已在大廳等我。度假村的佔地非常大，且由於包含了一座高爾夫球場，所以比其他酒店更寬闊，從大廳到潛水店也需有專人開車。經過約 10 分鐘車程，一片汪洋映入眼簾，而 5 星級的度假村當然得配上 5 星級的潛水店，

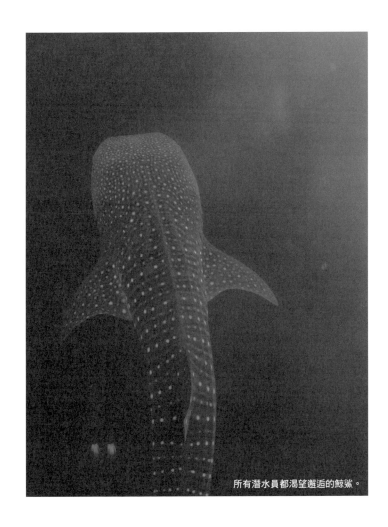

所有潛水員都渴望邂逅的鯨鯊。

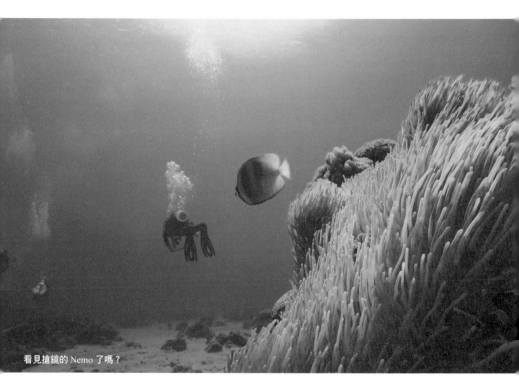

看見搶鏡的 Nemo 了嗎？

當中所有裝備幾乎都是新的，且用作出海船潛的快艇
也非常大。當天潛水店只為了我出船潛水，加上導潛
及船長，3 個人便享用了可乘坐 10 多人的快艇。

幾分鐘船程後，我再次躍入大海裡。這次的潛點名為「日本人花園」（Japanese Garden），海下有礁石且全都是珊瑚，海床則為沙底。我個人很喜歡這類潛點，因為可以一邊欣賞礁石上的珊瑚，同時又可以觀察沙底上有什麼稀奇的生物。開始下潛沒多久，我就在一大片珊瑚群中，發現一隻正在熟睡的海龜，我們馬上調整好中性浮力，拿出相機拍照留念。在海龜旁停留了 10 多分鐘，牠也一直沒有反應過來，依然安心熟睡。隨後，我又發現不遠處有一條黑鰭鯊正在沙地上休息，模里西斯之旅終於看到鯊魚了！我不禁興奮起來，立即通知導潛。

　　鯊魚的靈敏性高，同時也會懼怕人類，黑鰭鯊更甚，我們放慢呼吸，一步一步地小心靠近，但最終敵不過牠敏銳的嗅覺，在距離 5 米左右時，黑鰭鯊就機靈地逃離了，幸好我們仍舊拍到了幾張特寫。經過一番與海龜、鯊魚的角逐，對於其他魚類似乎都提不起興趣了，用完氣樽裡殘餘的氧氣後，我們又再度回到水面。

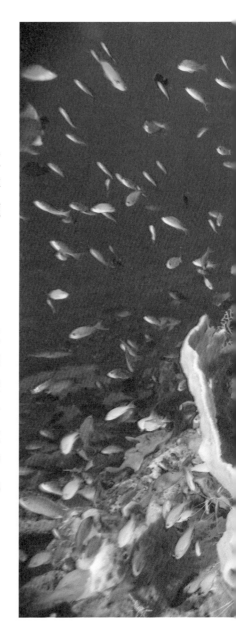

其實教練、導潛也並非一直都很嚴肅，有時遇上好玩的事物也會調皮，遇上罕見的魚類也會緊張，我也是這樣。

召喚海鰻當同伴

計劃趕不上變化，我以為這次旅程會以邂逅黑鰭鯊畫上句點，沒想到又突然接到旅遊發展局工作人員的電話，他們告訴我還有一間潛水店想邀請我去一趟，而且是模里西斯潛水界非常有名的教練 Hugues VITRY。

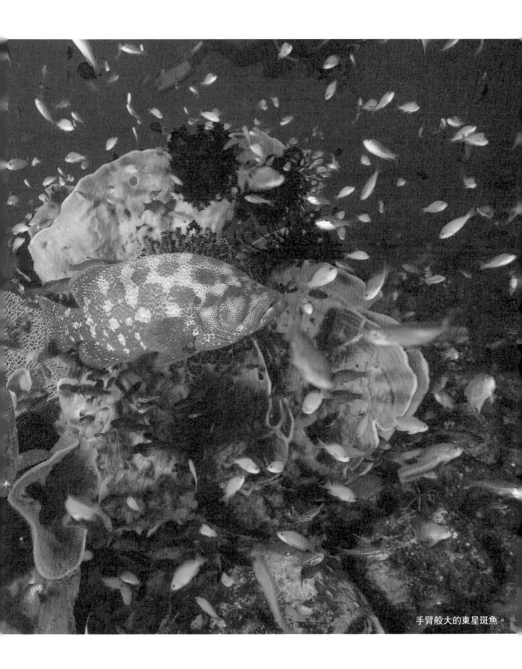

手臂般大的東星斑魚。

這名潛水教練大有來頭，身兼模里西斯潛水技術委員會主席、潛水管理委員會會員、CMAS 印度洋潛口教練員工、國際模里西斯潛水教練等，接到 Hugues 這樣的大人物邀請，當然要去拜訪、請教一下。於是司機立即改變路線，掉頭回西岸，前往藍水潛水中心（Blue Water Diving Center）。Hugues 教練平常工作繁忙，不時要到各國去開會、講學，還有潛水店要打理，能夠在百忙之中抽空接待我，讓我深感榮幸。

接下來又是一次整裝出發，在船上 Hugues 特意為我一人做了下潛簡報，下水、手勢、方向、路線、回程、上水等，最後更特別提到此次潛水途中，他會召喚一條海鰻出來與我見面、嬉戲。當時聽完之後沒有什麼特別的感覺，只是納悶到底要如何召喚？怎樣嬉戲呢？暗自盤算可能只是誇張的說辭罷了。

下水後不久，教練帶我到了一群石礁間，以手勢示意我抓住石頭。當時我有些不以為意，因為我潛水 10 多年，也沒有聽過有人可以在水下呼喚魚出來。

在海裡見到的珍貴魚群。機會是留給準備好的人。

　　Hugues 游開距離我 2 米左右，接著開始用他的呼吸加上調節器發出一下下的聲響，不出 10 秒，真的有條海鰻從我身旁的礁石縫探出頭來。之後，伴隨調節器連續發出的聲響，那隻海鰻也開始鑽出來，感覺個頭挺大，而且牠好像找錯了主人，向我的相機鏡頭快速游過來。我嘗試用眼神向 Hugues 求助，但他用手勢示意我放心，接著，海鰻以迅雷不及掩耳之勢，整條游出洞來。天呀！要不是戴著呼吸調節器，當下

我肯定尖叫出聲，我可以明顯地感覺到自己飛快跳動的心臟。那條海鰻不但向我游過來，且待牠完全出洞後我才看清牠的體型，是我畢生見過最粗、最大、最長的一條海鰻，目測應該有一個成年人的長度，也有我的大腿一般粗！

有那麼一瞬間我真的來不及反應，對於平時處事算鎮定的我來說，當時真的有點害怕，在自然反射下我往後閃躲了半步，與牠擦身而過，海鰻又回到礁石裡。Hugues 故技重施地再次發出聲響，這次海鰻終於找對了主人，牠好像興奮不已般一直游向 Hugues，用非常巨大的身軀纏住他，Hugues 也擁抱那條海鰻，回應牠的熱情，就像在家等候的狗狗見到主人歸來時一樣。矗立在旁的我當時完全無法相信雙眼所見，瞬間定格，驚訝得差點連調節器都掉出來。

和海鰻玩了 10 多分鐘後，教練又帶我去參觀了幾個地方，但我已經被之前那條海鰻深深地震撼。回到水面後，我問了一個應該每個人都想問的問題：究竟

期待再次造訪模里西斯。

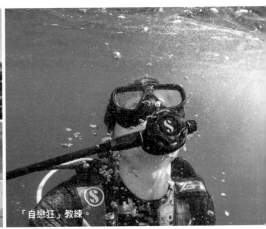

「自戀狂」教練。

是如何做到和海鰻那麼親近？而且感情好到可以隨時呼喚牠出來玩。然而我得到的答案是「Secret」！

　　這次下潛真正為我在模里西斯的所有潛水活動畫下完美句點。雖然模里西斯與馬爾地夫同屬印度洋，在生物多樣性上沒有太大差別，但卻也獨具特色，教練 Hugues 和巨型海鰻更是令我大開眼界！

香港海洋公園

孩童時如果到過水族館，應該都會有一個夢想：長大後當個水族館的潛水員，每天潛入大魚缸裡，和各種海洋生物同游其中。

每每走進水族館，若剛巧碰上潛水員在餵飼，都會覺得這樣的工作好勇敢又好有趣。一個超大的弧形玻璃圓柱體，裡面有著十幾條大大小小的鯊魚，還有氣勢磅礴的巨型魔鬼魚，左飛右游，就像在尋找獵物一般。加上受到電影《大白鯊》的影響，感覺鯊魚隨時有可能攻擊人類，甚至把人類吃掉。配上室內昏昏暗暗的光線，好像在魚缸裡的潛水員，每次工作都是一場冒險，挑戰著死亡。

海豚是智商最高的動物之一。

不知道 NG 多少次才完成的拍攝。

　　現在，機緣巧合下我不僅成為了潛水員，也當上潛水教練，累積不少下潛經驗，也有一定的知識儲備，我想是時候一圓孩童時的心願了。幾年的飄泊回港，才知道香港唯一的水族館原來有一個非常特別的活動——與動物親上加親計畫。內容是讓參加者體驗一下在水族館內與各種陸地或海洋生物近距離接觸，而其中一個項目是持有執照的潛水員，可潛入容納 520 萬公升的巨型魚缸，與當中的魚類親密互動。

　　對當時的我來說，這個消息就是專門為我而設的。我二話不說填好表格，準備好出發前去完成夢想。當天，平時身為教練的我，頓時變成了一個大孩子。展館開放時間是 9 點，但我早早就已到達等候。講解員解釋了當天大概分為兩個部分：水下 30 分鐘的近距離接觸，以及 20 分鐘的保育講解。

　　一開始就像平常下水前我為學生做的簡報，陸上解說員先告訴我們須注意的事項，如水溫、水深、動物的習性，以及一些保育知識等。原來，水族館一般水溫都會維持在 22℃ 左右，因為要給水下動物有一個最接近大海的環境，而水族館建成圓柱體，也是讓各種魚類有一個無邊似的海洋環境可以暢游。經過 10 分鐘左右的講解，我開始準備下水，由於活動會提供所有裝備，所以我只帶了自己慣用的面罩及保暖衣。

　　第一次在水族館潛水，我戰戰兢兢，「Mask On, Regulator On!Go!」活動中每次下潛都會有 2 名指導員帶領，當天的參加者包括我在內有 3 個人。在水族館內的下潛路線並不複雜，因為是圓柱體的魚缸，環境一目了然，指導員主要是對參加者做出提示，在哪裡應跪下欣賞，什麼時候到下個景點等。此外，參與者不可以帶任何相機或一些有機會鬆脫的配件，以防掉落後被魚當作食物吃掉，造成傷害。

　　我們前往的第一個景點，是水族館內最高的一層

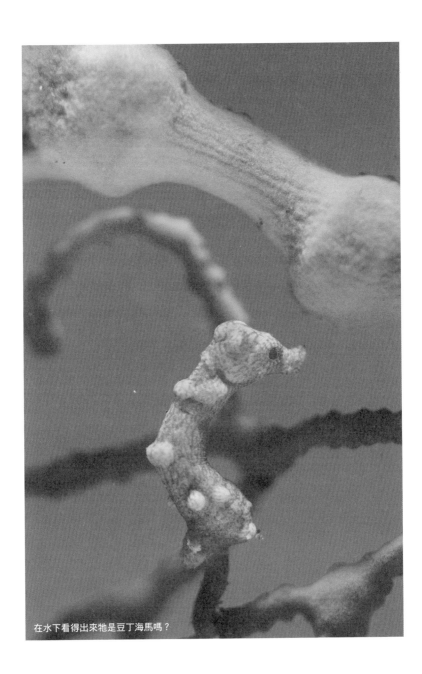

在水下看得出來牠是豆丁海馬嗎？

平台，大概有 6 米深，可以用最近距離觀賞雙髻鯊
（Hammerhead Shark）、鱝科（Eagle Ray），亦是俗
稱的魔鬼魚的一種。這次是我人生中第一次看到雙髻
鯊，非常震撼。逗留了 10 多分鐘，指導員又示意我
們前往下個景點。

第二個景點位於水族館正中央，大概 12 米左右，
在一個拱形海底觀光隧道的玻璃頂上。如果有親朋好
友同行，他們可以看到你的英姿並且為你拍照留念。
這個景點也讓我印象深刻，因為可以一邊看到海洋裡
的魚類，一邊看到前來參觀水族館的人們。而其中最
搶眼的，莫過於斑點魟魚（Spotted Stingray），也是
前文統稱的魔鬼魚的一種。更有趣的是，我們在潛水
的同時也變成了參觀民眾的景點，大玻璃外不停有民
眾在拍潛水者的一舉一動，不斷嘗試和你揮手打招
呼，場面搞笑又溫馨。

轉眼 30 分鐘很快就過去，我們回到最頂部準備離
開，心情依依不捨，捨不得外表冷酷的雙髻鯊，捨不

雙髻鯊（Hammerhead Shark）是我最喜愛的鯊魚種類。

站在這個弧形玻璃下，即使不是潛水員也可以感受一下置身水底世界的感覺。

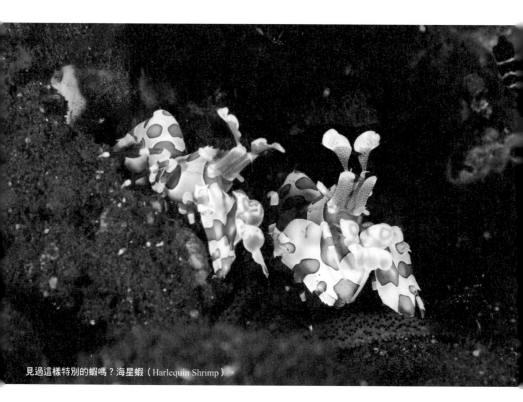

見過這樣特別的蝦嗎？海星蝦（Harlequin Shrimp）。

得桌布那麼大的魔鬼魚⋯⋯。潛水部分完結，接下來
就是一些魚類保育及知識分享，工作人員介紹他們是
如何自行種植珊瑚，和我在馬爾地夫時的方法幾乎相
同。另外，還介紹了各種魚類的進食方式及餵飼方
法，向我們宣傳了很多環保知識，以及要保護鯊魚，
加入拒食魚翅的行列。

我知道凡事都有其兩面性。不少人反對動物園、水族館的成立，認為這樣的行為剝奪了動物的自由，將其囚禁只為了供人類觀賞。不過換個角度思考，對於很多稀有、珍貴的動物而言，這種方式也是盡可能地去保護牠們，以另一種立場提倡環保，讓更多人正確地關注保育議題。一件事情的對錯很難輕易判定，取決於大家如何去看、如何去想。

　　對於水族館我抱著支持的態度。從潛水角度來看，一來可以不用飛到國外才能看到壯觀的生物，二來是一次就能跟多種海洋生物親密接觸。最後也最有意義的，當然是通過體驗能夠學到許多有關海洋生物保育的知識與理念。

　　這次的體驗前後大約 1 小時，算是圓了小時候的夢，也是人生中一次難忘的保育贊助工作。

後記

2016 年 7 月 25 日，出版社告訴我距離《天堂潛水員》一書的出版只剩下半個多月，我頓時開始有些不安和緊張，好似一位焦急等待孩子出生的父親。能順利出書並不算成功，若能得到讀者們的肯定，對我來說才算是一種成功。

《天堂潛水員》一書收錄的內容有限，畢竟短短一冊無法記錄所有想與大家分享的故事，但這本書承載了到目前為止我所有的付出和心血。這一路，快樂與辛酸共存，每一天都值得好好收藏。想來也真是不可思議，從一個求學時期不怎麼用功讀書的人，到今天成為了國際潛水教練；從一個 20 多年來沒有用英文溝通過的人，到現在能夠一個人在各國流浪，還時常與外國機構、政府、贊助商通信；從以前對文學心懷抗拒，甚至從未靜下心來完整地看完一本書，到現在為了撰寫《天堂潛水員》而養成了閱讀習慣，更堅持

每天寫作，在鍵盤上敲下一字一句。歷時一年，如今總算完成了挑戰，沒有辜負自己的期待，也沒有辜負支持我的親朋好友。

　　正如電影《那些年，我們一起追的女孩》中那句熱血的對白：「人生就是不停的戰鬥」。幾年前，我只是一個平凡的辦公室小職員，因為想試著離開自己的舒適圈，走過了澳洲的大堡礁，天堂般的馬爾地夫，之後人生因此改寫。哪怕是從頭來過，對於這一切我從不後悔。最得意的未必不是敗筆，不經意的或許就是奇蹟。雖然比起許多成功人士，我算不上有什麼豐功偉業，但至少我堅持走著自己想走的路，做著自己喜歡的事。每次進行潛水教學、組織海外潛水團、與各種機構合作宣傳、從事海洋保育工作，以及傳媒訪問、學校講座等，每件事都包含了我的熱血、激情及堅持。曾有人說：「自由工作者不一定可以選擇自己喜歡的工作，但至少可以選擇不做自己不喜歡的工作」。過程中固然有得有失，但路是自己選的，不停戰鬥的人生怎能輕易妥協？也許我們現在不知道自己想要什麼，

但至少要知道自己不想要什麼。人生似長似短，如果有想做的事就立刻去做，有想見的人就馬上去見，不要讓時間一天天地流逝，回過頭看才覺得後悔。

我一路上的際遇，驗證了「機會是留給準備好的人」這句話。也許大家今天學的、做的、經歷的，目前看來不一定會對未來有幫助，但只要隨時做好準備，有朝一日當機會突然降臨時，就不會倉皇失措而讓機會白白溜走。

大家應該聽過、看過很多勵志語錄或事蹟吧？是否總有一個令你刻骨銘心、印象深刻呢？它可能會默默地埋藏在你心裡，待時機一到，突然成為你前進的動力。希望這一刻，《天堂潛水員》也能傳遞勵志、堅忍、熱血的感覺給大家；更期待未來的某一天，各位會回想起書中的某段故事或某句話，成為生活的一點點助力，回想起我這位「天堂潛水員」。

為翻閱這本書的你獻上誠摯的感謝。

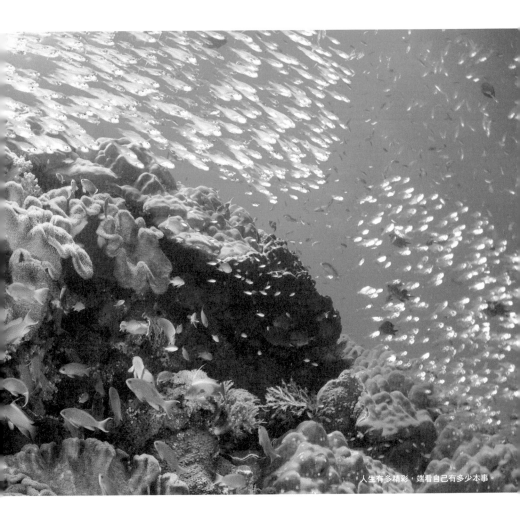

人生有多精彩，端看自己有多少本事。

國家圖書館出版品預行編目資料

天堂潛水員 / 章英傑著. -- 初版. --
臺北市：聯合文學, 2016.08
224面；14.8X21公分.--(繽紛；204)
ISBN 978-986-323-177-6(平裝)

1.潛水 2.文集

994.307 105011299

繽紛 204

天堂潛水員

作　　　者／章英傑
發　行　人／張寶琴

總　編　輯／李進文
責 任 編 輯／張召儀
資 深 美 編／戴榮芝
校　　　對／章英傑　張召儀
業務部總經理／李文吉
行 銷 企 畫／李嘉嘉
財　務　部／趙玉瑩　韋秀英
人事行政組／李懷瑩
版 權 管 理／黃榮慶

法 律 顧 問／理律法律事務所
　　　　　　陳長文律師、蔣大中律師

出　　　版／聯合文學出版社股份有限公司
地　　　址／（110）臺北市基隆路一段178號10樓
電　　　話／（02）27666759轉5107
傳　　　真／（02）27567914
郵 撥 帳 號／17623526 聯合文學出版社股份有限公司
登　記　證／行政院新聞局局版臺業字第6109號
網　　　址／http://unitas.udngroup.com.tw
　　　　　　E-mail:unitas@udngroup.com.tw

印　刷　廠／沐春行銷創意有限公司
總　經　銷／聯合發行股份有限公司
地　　　址／（231）新北市新店區寶橋路235巷6弄6號2樓
電　　　話／（02）29178022

版權所有‧翻版必究
出 版 日 期／2016年8月　初版
定　　　價／300元

Copyright © 2016 by Cheung Ying-Kit
Published by Unitas Publishing Co., Ltd.
All Rights Reserved
Printed in Taiwan

ISBN 978-986-323-177-6（平裝）　　　　《本書如有缺頁、破損、裝幀錯誤、請寄回調換》